KU-241-867

ACC. No: 02941857

ENAID ERYRI

Myrddin ap Dafydd • Ifor ap Glyn • Bethan Gwanas • Haf Llewelyn • Sian Northey
Angharad Price • Dewi Prysor • Manon Steffan Ros • Angharad Tomos • Ieuan Wyn

lluniau Richard Outram

ENAID ERYRI

Myrddin ap Dafydd • Ifor ap Glyn • Bethan Gwanas • Haf Llewelyn • Sian Northey
Angharad Price • Dewi Prysor • Manon Steffan Ros • Angharad Tomos • Ieuan Wyn
lluniau Richard Outram

Argraffiad cyntaf: 2019
© testun: Yr awduron/Gwasg Carreg Gwalch
© lluniau: Richard Outram
© cyhoeddiad: Gwasg Carreg Gwalch
Dylunio: Eleri Owen

Rhif Llyfr Safonol Rhyngwladol:
978-1-84527-722-2

Cyhoeddwyd gan
Gwasg Carreg Gwalch,
12 Iard yr Orsaf, Llanrwst,
Dyffryn Conwy, Cymru LL26 0EH.

Ffôn: 01492 642031
e-bost: llyfrau@carreg-gwalch.cymru
lle ar y we: www.carreg-gwalch.cymru

CYNGOR LLYFRAU CYMRU

Cyhoeddwyd gyda chymorth Cyngor Llyfrau Cymru.

Cedwir pob hawl. Ni chaniateir atgynhyrchu unrhyw ran o'r cyhoeddiad hwn,
na'i gadw mewn cyfundrefn adferadwy, na'i drosglwyddo mewn unrhyw ddull
na thrwy unrhyw gyfrwng, electronig, electrostatig, tâp magnetig, mecanyddol,
ffotogopïo, recordio, nac fel arall, heb ganiatâd ymlaen llaw gan y cyhoeddwyr,
Gwasg Carreg Gwalch, 12 Iard yr Orsaf, Llanrwst, Dyffryn Conwy, Cymru LL26 0EH.

Cynnwys

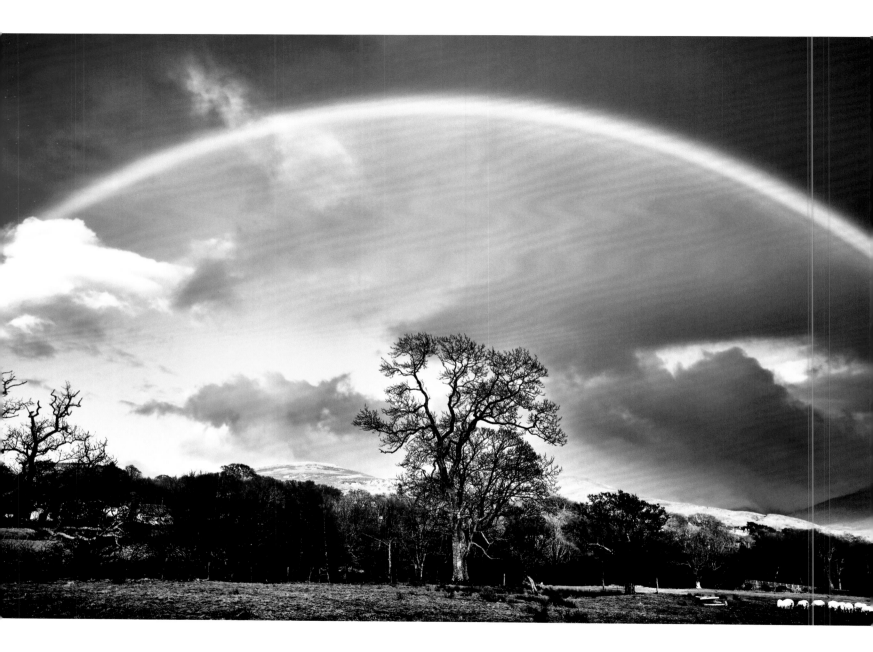

Rhagair

Agorwch fap o Eryri; rhedwch eich dwylo drosto i'w lyfnhau ac edrychwch i lawr arno. Gadewch i'ch llygaid deithio o'r gogledd i'r de gan ddilyn amlinellau'r tirlun papur ac fe fyddwch yno: yn ucheldir gwyllt, hynafol Cymru, yn syllu ar y symbolau daearyddol sy'n uno i roi i ni ein hunaniaeth. Y copaon, y llynnoedd a'r afonydd sy'n siarad iaith y tir – tir lle mae bodolaeth dyn yn ail i'r posibilrwydd o unigedd ysblennydd.

Daw rhai i Eryri o bell gan ddilyn addewid o ddihangfa o'u hundonedd beunyddiol, ond i ni, y rhai y mae amser a phrofiad yn ein clymu i'r lle, yma rydan ni'n perthyn. Mae hanes, diwylliant ac iaith yn ein hangori i'r tir. Nid llinellau ar fap yw Eryri i ni; nid oes ffens i nodi ei ffiniau ac mae byw a gweithio yma yn ein gwneud yn rhan o'r tirlun.

Rydw i'n byw ar un o ymylon Eryri: mae Caernarfon yn edrych tua'r môr a'r mynyddoedd uchaf. Yn sgil fy ngwaith yn ffotograffydd rydw i wastad wedi ceisio cyfleu trwy ddelweddau yr hyn dwi'n ei deimlo pan fyddaf yn y llefydd godidog hyn, ond ers rhai blynyddoedd bellach dwi wedi cael fy nadrithio gan y ffordd mae tirlun Eryri'n cael ei bortreadu. Teimlais ryw bellter yn datblygu rhwng y tir a bywydau'r rhai ohonom sy'n byw yma. Ro'n i'n cael fy nhynnu at y golygfeydd hudolus ond yn ymwybodol ar yr un pryd fy mod i'n dechrau mynd yn ddiog – yn portreadu Eryri fel endid ar wahân i'r straeon a'r cymunedau sy'n bodoli yn ei sgil. Ro'n i'n tynnu lluniau prydferth, oeddwn, ond doedd dim enaid iddyn nhw.

Y teimlad hwn, a'm hunanfeirniadaeth, oedd tarddiad y gyfrol rydach chi'n gafael ynddi rŵan. Ro'n i angen camu'n ôl a phenderfynu be oedd yn bwysig: y ffotograff ynteu'r stori y tu ôl iddo. All ffotograff ddim adrodd hanes fy magwraeth ym Mangor na'r teimlad ro'n i'n ei gael wrth edrych i fyny ar adeilad y Brifysgol

ar y bryn, yn ymwybodol mai cymuned chwarelyddol Bethesda – y gymuned oedd yn gartref i deulu fy nhad – oedd yn gyfrifol am ei gadernid. I'r Brifysgol hon y dychwelais ar ôl blynyddoedd o fyw y tu allan i'r ardal, ac yno y bu i mi gyfarfod Mererid, fy ngwraig. Mae teulu ei mam hithau'n hanu o Fethesda. Dyma stori ddynol Eryri. Ein bywydau ni sy'n cael eu ffurfio a'u datblygu gan ei thir. Mae ganddon ni i gyd stori wahanol i'w dweud, ond mae Eryri yn ddolen trwy'r cyfan.

Diben y llyfr hwn ydi dweud y stori honno, i'n hatgoffa ein bod yn cyfrannu at dirlun Eryri, a'r tir, yn ei dro, yn ddylanwad ar ein bywydau ninnau. Dwi'n credu bod sut yr ydan ni'n gweld ein hunain yng nghyd-destun ein hardaloedd yn ffurfio ein perthynas â Chymru gyfan.

Mae bywydau'r awduron sydd wedi cyfrannu at y gyfrol hon hefyd ynghlwm ag Eryri. Y tir, o'r arfordir i gopa'r Wyddfa, sy'n tynnu eu gwaith ynghyd. Atodiad i'w geiriau nhw ydi fy lluniau i.

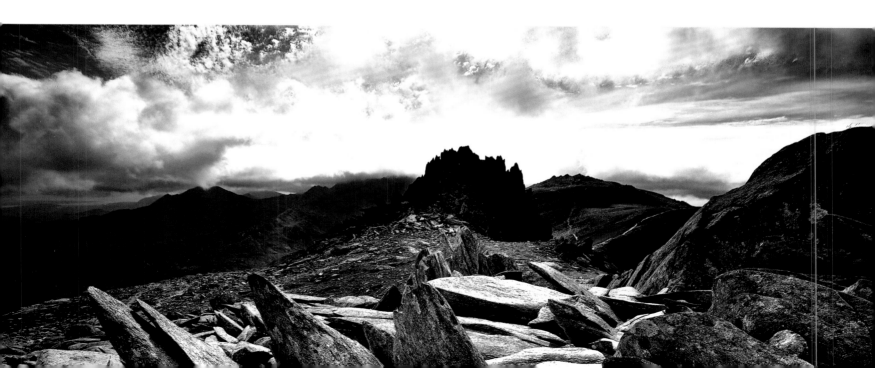

Mae pob un wedi ysgrifennu am eu profiadau o Eryri, eu cysylltiad personol â man arbennig, gan ddod â'r dirwedd yn fwy byw nag y gall unrhyw ffotograff. Y cyfan dwi wedi'i wneud ydi cynhyrchu delweddau sy'n cefnogi, yn hytrach na chadarnhau, eu gweledigaeth – a dyna'r bwriad. Mae llais cudd y tir i'w glywed drwy eiriau'r rhai sydd wedi tyfu ohono. Mae gan bob un ohonon ni berthynas unigryw â'r ardal o'n cwmpas, ble bynnag y bo, a dwi'n mawr obeithio y bydd y gyfrol hon yn gymorth i ni i gyd i gofio ein straeon ein hunain, a chodi llais i'w hadrodd.

Oes gan dirlun enaid? Dwi'n credu bod, a thrwy gydweithio i greu'r gyfrol hon, dwi'n gobeithio ein bod ni wedi profi mai'r bobl ydi'r enaid hwnnw.

All geiriau ddim cyfleu yn llawn fy niolch i'r awduron sydd wedi cyfrannu mor barod i'r gyfrol hon, a'm hedmygedd ohonyn nhw. Chi sydd wedi fy ngalluogi i weld yr hyn oedd o 'mlaen, a'ch lleisiau chi sydd ym mhob llun. Diolch hefyd i Wasg Carreg Gwalch, sydd wedi bod mor gefnogol. Fyddai'r gyfrol ddim wedi gweld golau dydd chwaith heb gefnogaeth bositif Nia Roberts, enaid y prosiect hwn. Dwi eisiau cyfleu hefyd fy nghariad a'm diolchgarwch i'm teulu, gan na fu iddyn nhw weld llawer ohona i am wyth mis tra o'n i'n tynnu'r lluniau.

Ond yn bwysicaf, diolch i fy rhieni, a ddysgodd fy chwiorydd, fy mrawd a minnau i werthfawrogi'r byd o'n cwmpas, ac na ddylen ni byth anghofio ein bod yn rhan o stori'r tir.

Richard Outram

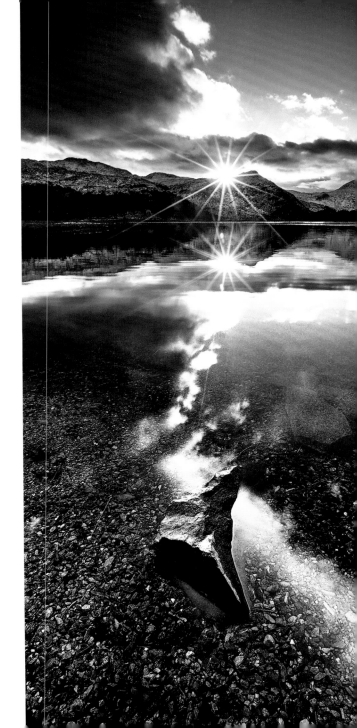

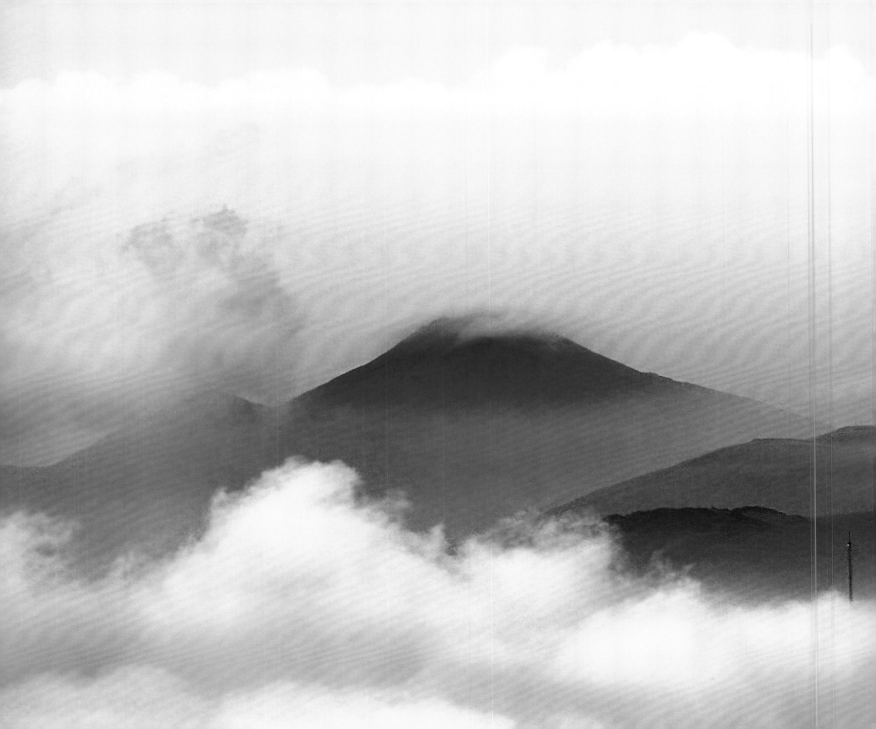

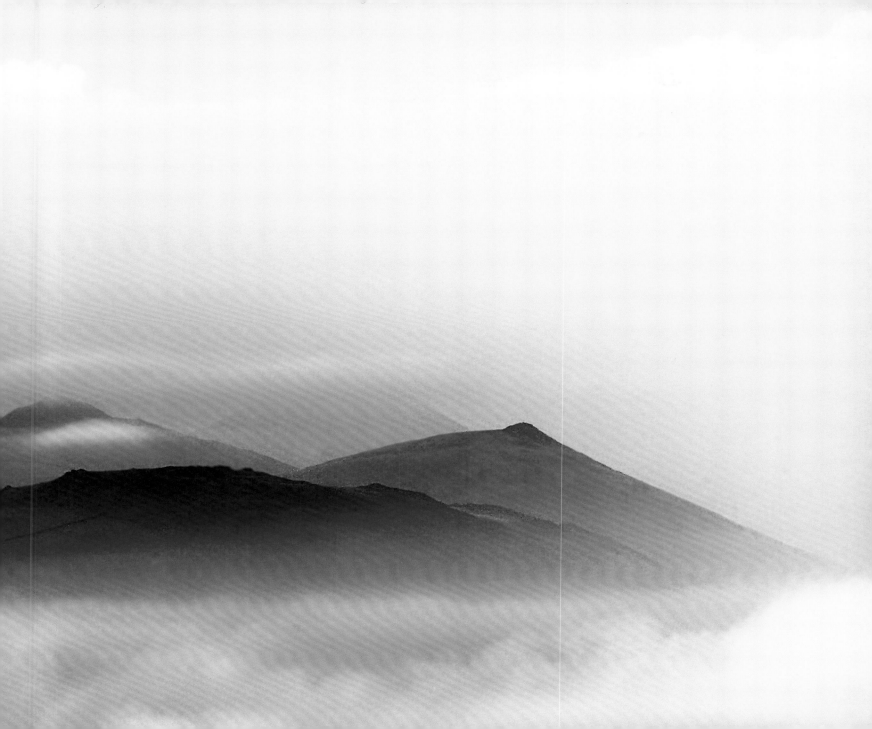

Mae yna Aur yn Nhre'r Ceiri

Myrddin ap Dafydd

Mi all breuddwydion fod yn beryglus. Rhyw gant a hanner o flynyddoedd yn ôl, mi gafodd gwraig o Lithfaen freuddwyd bod crochan o aur wedi'i gladdu dan lawr un o'r tai yn y fryngaer yn Nhre'r Ceiri. Lledodd y stori drwy'r pentref. Cyn bo hir, roedd byddin o geibiau a throsolion yn tyllu i loriau'r cant a hanner o dai sy'n rhan o olion un o'r ceyrydd Celtaidd mwyaf rhyfeddol yng ngorllewin Ewrop. Ni chafwyd o hyd i aur, ond mae'n bosib bod y carthu yma wedi lluchio llawer o drysorau eraill i ryw domen neu'i gilydd.

O'r ardd acw, Tre'r Ceiri ydi'r canol o'r tri chopa agos a wela i tua'r gogledd. Mae sawl tro posib yn y lwmp ithfaen mawr yna sy'n creu Mynydd yr Eifl a Mynydd Carnguwch. Ond weithiau mae'r syniad o gyrraedd copa yn tynnu. Nod. Rhywbeth clir ar ben draw llwybr. Yr unig beth sy'n cyfri.

Mae'n ganol Mehefin a does yna ddim niwl yn Llithfaen. Mae giât mochyn o ben ffordd y Rhosydd yn fy ngollwng i ddringo'r ffridd rhwng yr ysgall mawr cadeiriog. Maen nhw'n bicellog a chleddyfog, ac yn bennau i gyd. Maen nhw yn tyfu yma ac acw, nid yn llinell drefnus ond fel petaen nhw wedi rhuthro i lawr y mynydd i'n cyfarfod ac yna wedi rhewi a gwreiddio yn eu hunfan.

Llechwedd colli gwynt ydi'r darn yma ond mae'r ddringfa sydyn yn esgus i oedi a throi er mwyn gweld yr hyn mae'r olygfa yn ei gynnig. Y gorllewin sy'n tynnu'r llygad o'r uchder yma. Ynysoedd Tudwal a Bae Ceredigion ar un ochr i'r penrhyn a Môr Iwerddon a Phorth Dinllaen ar yr ochr arall. Yn y canol, mae bryniau Llŷn.

Bum milltir i ffwrdd mae Garn Boduan. Mae rhyw 170 o dai crynion o gwmpas y fryngaer sydd ar ystlys honno. Bedair milltir ymhellach draw mae Garn Fadrun, ac mae cannoedd eto o olion tai o'r un cyfnod ar honno. Mae bryngaer ym Mhorth Dinllaen hefyd, oedd yn gwarchod y trwyn a'r harbwr. Roedd gwlad Llŷn yn lle poblogaidd yn

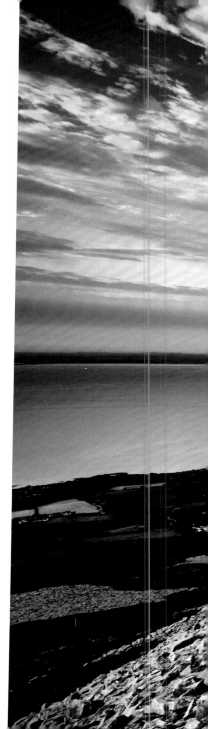

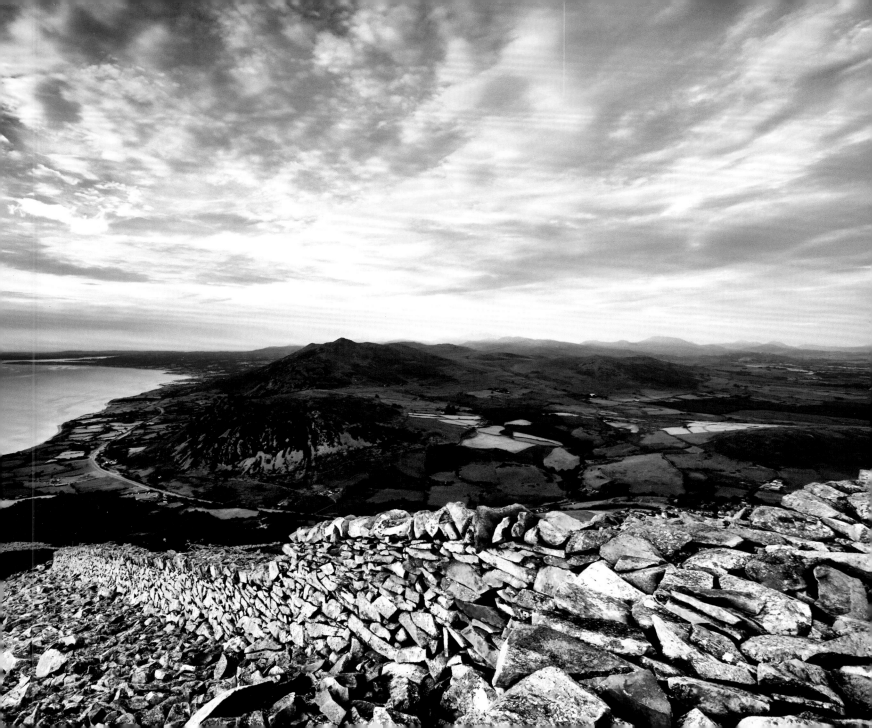

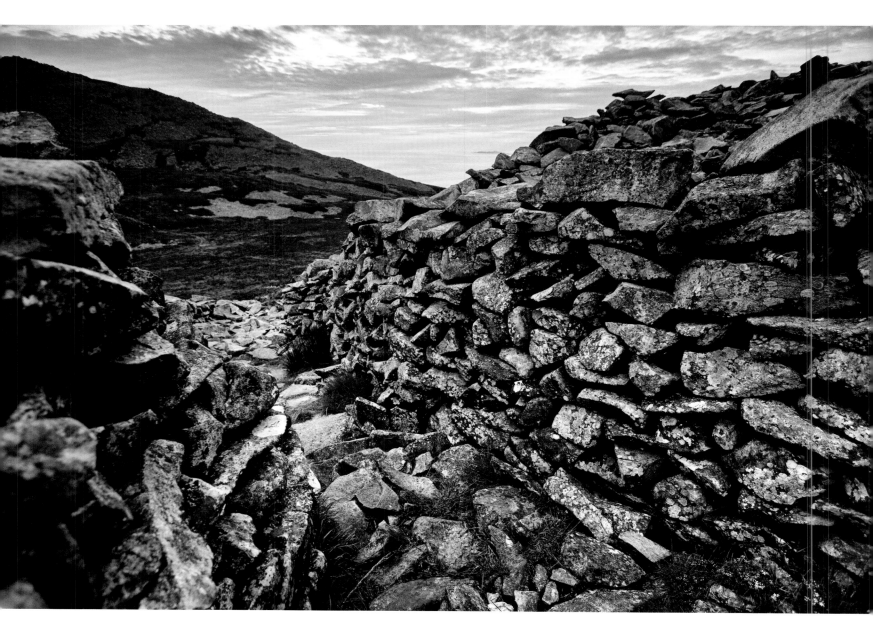

y cyfnod Brythonig pan oedd y Rhufeiniaid ar ynys Prydain.

Galwad clochdar y cerrig sydd i'w glywed yr ochr uchaf i'r giât mochyn nesaf. Mae'r deryn bach penddu yma yn nythu mewn waliau sychion ac mae'i gân – os dyna'r gair – yn union fel pe bai saer maen yn taro dwy garreg yn erbyn ei gilydd. Rydan ni ar fynydd lle mae digon o gerrig rhydd i godi waliau. Yn fras, mae dau fath o wal sych i'w gweld yma, a'r rheiny'n perthyn i gyfnodau gwahanol. Mae'r waliau sy'n dringo'r mynydd, neu'n sgwario darnau o'r ffriddoedd, yn waliau a godwyd gan stad Glynllifon i ddwyn y mynydd oddi ar werinwyr tir comin Llithfaen yn y ddeunawfed ganrif. Mae'r waliau sy'n cylchu copa'r mynydd yn furiau a godwyd i amddiffyn y bobl oedd yn byw yma.

O'r rhan hon o'r llwybr, mae'r olygfa tua'r dwyrain i'w gweld. Rhwng Tre'r Ceiri a Mynydd Carnguwch, mae copaon Eryri fel pennau tyrfa ar gae rygbi o'r Gyrn i'r Gadair. Mae'n llinell union amlwg ar hyd gorllewin Cymru, yn nodi lle mae un rhan o'r wlad yn darfod. O'r fan hon, mae Llŷn ac Eifionydd yn edrych fel atodiad ar wahân, y tu allan neu y tu draw i gorff mawr y wlad. Ac mae'r ffin honno yn bod yn ein hanes hefyd – yn arbennig felly yng nghyfnod y Rhufeiniaid.

Bymtheg milltir i'r gogledd-ddwyrain oddi yma roedd eu caer fawr yn Segontium, Caernarfon. Oddi yno roedd ganddyn nhw ffordd ar hyd y gorllewin gyda gwersylloedd llai i'r lluoedd aros unnos ynddyn nhw yma ac acw – Dolbenmaen, Trawsfynydd, dyffryn Dyfi – ac ymlaen am y gaer fawr yng Nghaerfyrddin. Mae'r haneswyr yn dweud mai presenoldeb milwrol oedd gan y Rhufeiniaid yng Nghymru yn bennaf, yn hytrach nag un dinesig. Cadw trefn go lew ar y Brythoniaid gwyllt a chadw'r Gwyddelod gwylltach fyth oddi ar y glannau – dyna oedd y nod. Mae'r canolfannau milwrol a'r ffyrdd yn awgrymu eu bod yn fodlon anghofio am wlad Llŷn. Doedd honno ddim yn ffitio'n daclus i'w gweledigaeth sgwâr nhw.

Wedi cyrraedd y cyfrwy rhwng Tre'r Ceiri a charn ganol yr Eifl, daw gorwelion y gogledd i'r golwg – glannau Arfon, Abermenai, Llanddwyn a Môn at Ynys Gybi. Rydan ni bellach o dan waliau

allanol caer Tre'r Ceiri. Uwch y wal, mae hebog neu gudyll yn hofran, yn cadw llygad. Mae'r llwybr yn mynd â ni o amgylch y copa tua'r gogledd-ddwyrain am dipyn. Mae'n cadw hyd nerth ergyd ffon dafl oddi wrth y wal. Yna, mae'n penderfynu troi'n sydyn i'r dde a dringo at yr amddiffynfa gyntaf.

Heddiw mae bwlch agored yn hon ond mae'r muriau amddiffynnol gymaint â phedair metr o daldra mewn mannau. Mae'r fantais gan y rhai sydd ar yr ochr uchaf. Yn y mur mewnol, mae'r adwy at y porth yn culhau fel twmffat fel mai dim ond un ar y tro all fynd drwy'r porth.

Mae olion rhyw gant a hanner o dai Brythonig yma. Mae rhai yn grynion, ambell un fel wy, neu siap 'D' neu'n sgwarog hyd yn oed. Mae'r waliau yn hynod o glir – efallai bod y rhai fu yma'n chwilio am aur wedi codi'r cerrig oedd wedi disgyn a'u rhoi'n ôl ar ben y waliau. Maen nhw wedi arfer efo'r gwaith yna yn Llithfaen.

Mae'r cyfan o fewn triongl o waliau allanol, darn o dir ar ysgwydd y copa, rhyw 300 metr wrth 100 metr o faint. Maen nhw'n bwrw amcan bod rhyw bedwar cant yn byw yma ar un adeg. Ac roedd y lle ar ei anterth rhwng tua 140 O.C. hyd 383 – sef y cyfnod pan oedd y Rhufeiniaid yn Segontium hyd nes i Macsen arwain y lleng oddi yno i ddychwelyd i gyfandir Ewrop. Yr hyn oedd yma mae'n debyg – ac ar weddill bryniau Llŷn – oedd gwersylloedd i ffoaduriaid nad oedd yn dewis byw dan grafanc eryr Rhufain.

Does dim arwydd bod yr eryr hwnnw wedi trafferthu ceisio'u taflu o'u caer gadarn. Dyna reswm arall pam ei bod mor gyfan o hyd. Aeth y llengoedd ati i chwalu llawer o sefydliadau eraill y Brythoniaid. Wnaethon nhw ddim trafferthu – neu ddim mentro – dod mor bell â'r copa hwn.

O Dre'r Ceiri mae cloc crwn y gorwelion i'w gweld. Mae cloc yr oesoedd yma hefyd.

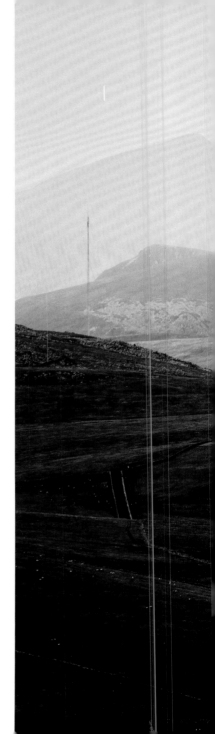

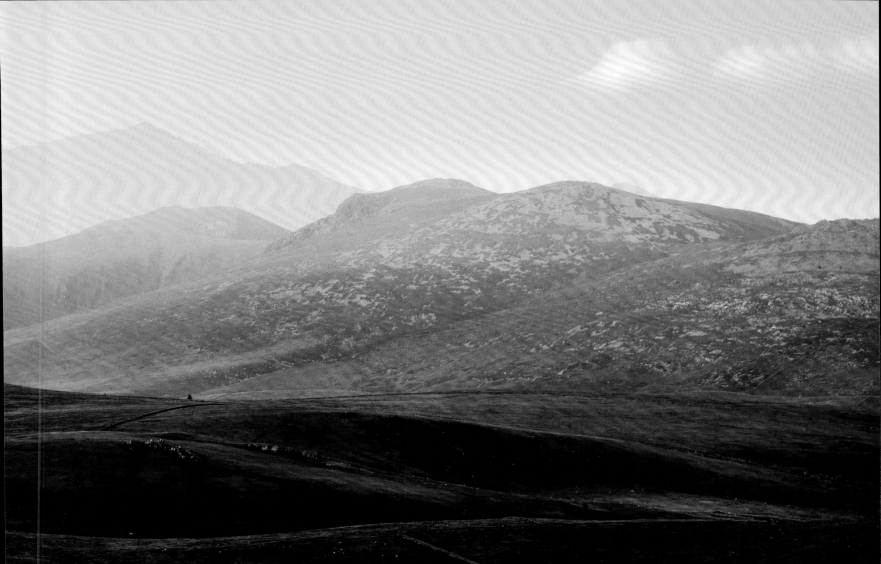

Hen Le Newydd

Angharad Tomos

Hen siop oedd hi - siop Ironmongers ers 1925. Roeddech chi'n gallu cael bob dim yn Siop Griffiths: papur wal, paent, brwshys, nwyddau cegin, fformica, pren, peips, sgriws, morthwyl, hoelion – 'mond tair hoelen os mai dyna oeddech chi ei eisiau (wedi eu lapio'n dwt mewn papur newydd a selotep). A sgwrs, roedd sgwrs yn bwysig.

Dew, da oedd Siop Griffiths, siop hen ffasiwn, ac roedd pawb yn cofio mab y siop – T. Elwyn Griffiths, neu Llenyn ar lafar gwlad, cymeriad a hanner. Yn 60 oed, cerddodd o'r siop efo'i gês a chael swydd newydd yn ddarlithydd ar longau pleser P&O. Teithio oedd ei ddiléit. Teithiodd i bob cwr o'r byd, ac i ba le bynnag yr âi, anfonai gerdyn post i'r siop.

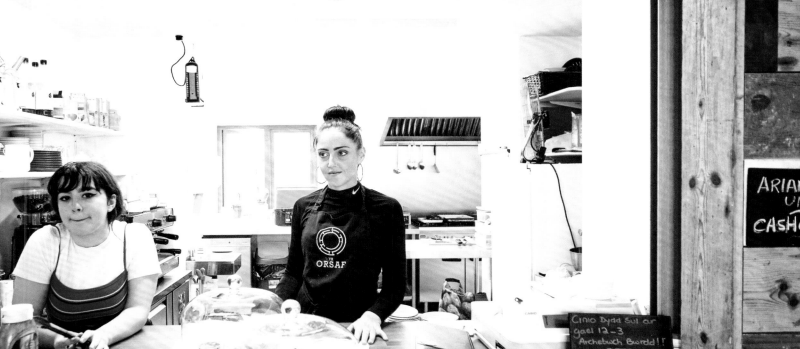

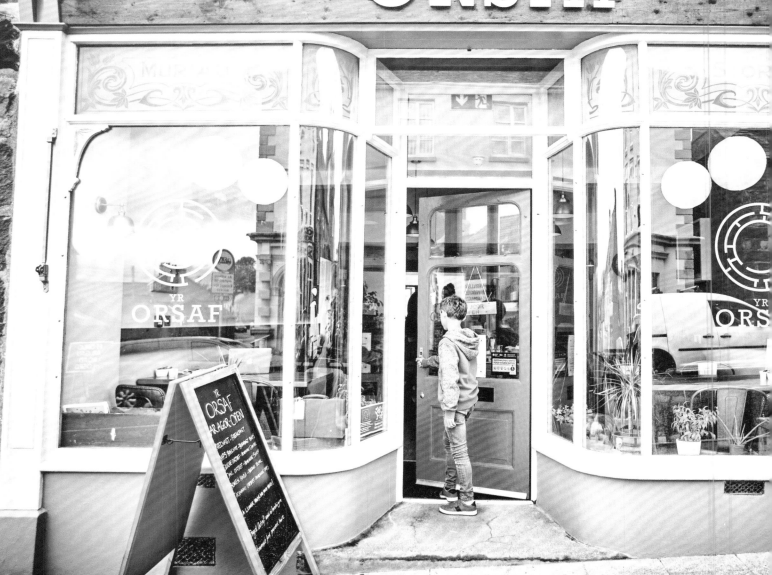

Bob tro y deuai adre, byddai'n cynnal sioe sleidiau, a byddai lluniau egsotig o Wledydd Pell yn rhyfeddu trigolion Dyffryn Nantlle yng ngwyll y Neuadd Goffa neu Festri Soar.

Yna, yn gwbl ddirybudd, bu farw Gwyn, a chaeodd Siop Griffiths yn 2010. Doedd dim byd 'run fath wedyn, roedd yn ddiwedd cyfnod, a bu Llenyn yntau farw yn y man. Safodd Siop Griffiths yn wag, yn dirywio, ac roedd y gwagedd yn edliw'r gorffennol i ni. Roedd mwy na siop wedi mynd – roedd gwacter Siop Griffiths fel petai'n symbol o sut oedd Penygroes ei hun yn dirywio. A lledodd y digalondid drws nesaf, wrth i Mr Williams roi'r gorau i gadw'r Post. Lledodd dros y ffordd pan benderfynodd HSBC nad oedd angen banc mwyach, caeodd y Garej, a'r depot bysys, a Siop Nora, a Fair View. Roedd petha Ar i Lawr, a doedd dim byd y gallem ei wneud i'w stopio.

Tan inni gael y syniad falle y gallen ni brynu'r Hen Le. Doedd neb yn gallu fforddio adnewyddu Siop Griffiths, ond tasen ni i gyd yn dod at ein gilydd, a rhoi be allem ei fforddio, falle byddai o'n llwyddo. Amheus iawn oedd ambell un, 'achos does dim byd yn gweithio yn fan hyn'. Ond er syndod i bawb, llwyddodd y gymuned i brynu'r lle ac roedd angen syniadau. Pam nad agorwch chi gaffi? holwyd, neu rywbeth i bobl ifanc? Neu gael pobl at ei gilydd, a chael lle i ymwelwyr aros? Neu ganolfan beics, a cherdded, a falle gallen ni gynnal nosweithiau, a dangos cystal lle ydi Dyffryn Nantlle i bobl o'r tu allan ... Ydach chi'n meddwl basa fo'n gweithio?

Pan ddaru ni geisio am grant, dyma fethu ar y cais cyntaf, ond llwyddo yr eildro. Wedi blwyddyn o grafu papur wal, sandio, llnau a chlirio, roedd y lle yn gwbl wahanol. Dyma ddod o hyd i gês teithio Llenyn, ac ynddo roedd cannoedd o gardiau post, bron i wyth cant ohonynt. Aethom â'r cyfan i'r ysgol gynradd a chael bore gwerth chweil. Roedd y plant wrth ei boddau yn chwilio yn yr atlas lle roedd y gwledydd, yn rhyfeddu at beth mor hen ffasiwn â cherdyn post, ac yn edmygu'r stampiau. Mewn cês arall, roedd deg ar

22

hugain o ffotos du a gwyn, lluniau o Llenyn a'i deulu o'r adeg roedd yn bump oed i pan oedd yn bedwar ugain. Efo'r deunydd a adawyd yn yr Hen Le, roedden ni'n gallu rhoi bywyd Llenyn yn ôl at ei gilydd fel jig-so. A dysgu nad oes dim byd o'i le ar gychwyn bywyd newydd pan ydach chi'n 60 oed.

Fis Chwefror 2019 roedd bob dim yn barod, y waliau wedi eu peintio (yn goch, hoff liw Llenyn), y gegin yn ei lle, popeth yn sgleinio a dyma Gwladys (a arferai weithio yn Siop Griffiths) yn torri'r gacen i nodi fod Caffi Yr Orsaf ar agor. Roedd pawb mor hapus. Achos rŵan mae o'n lle newydd i fynd iddo, yn lle i fwynhau paned a chacen, ac wrth gwrs, yn lle am sgwrs. Rownd y cownter, mae hen ddarnau o bren wedi eu hailgylchu i wneud wal. Mae deunydd yr Hen Le wedi ei drawsnewid yn Lle Newydd. Mae'r Post wedi ei ail-leoli. Mae'r Banc dros ffordd wedi ailagor fel Deli a Lle Chwarae. Mae llefydd gwag yn cael eu llenwi, bocsys blodau ar y stryd, a lampau lliwgar o'r polion lamp. A dydach chi ddim yn teimlo fod yr Hen Le yn marw bellach; mae o fel petai wedi cael ail wynt.

Yr Orsaf yw enw'r lle heddiw, nid Siop Griffiths. 'Mond ers 1925 y'i galwyd yn hynny. Y Stag's Head Inn oedd yr enw gwreiddiol yn 1828, tafarn oedd yn lle handi i aros ynddi ar eich ffordd i G'narfon. Mewn ffordd, roedd hi'n fwy na thafarn. Roedd yn lle i werthu tocynnau i deithwyr y lein bach yn 1828. Enw'r lein oedd Ffordd Haearn Bach, ac arni deuai llwythi o lechi mewn tramiau, a gâi eu tynnu gan geffylau i gyrraedd y cei yng Nghaernarfon. Mae Manceinion yn lecio deud mai ganddyn nhw mae'r orsaf hynaf gan iddi fod yno ers 1830. Ond rydan ni yn Nyffryn Nantlle yn gwybod yn well ….

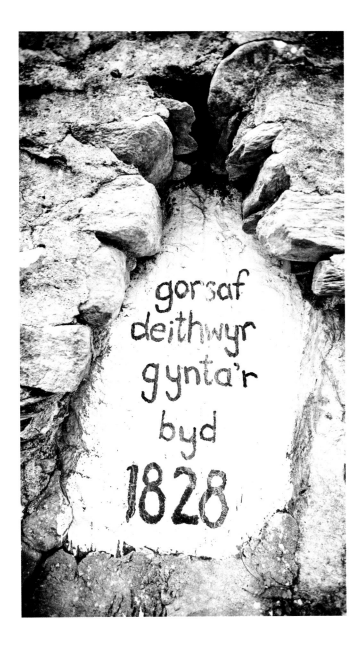

gorsaf deithwyr gynta'r byd 1828

Rhodiwr Daear

Ieuan Wyn

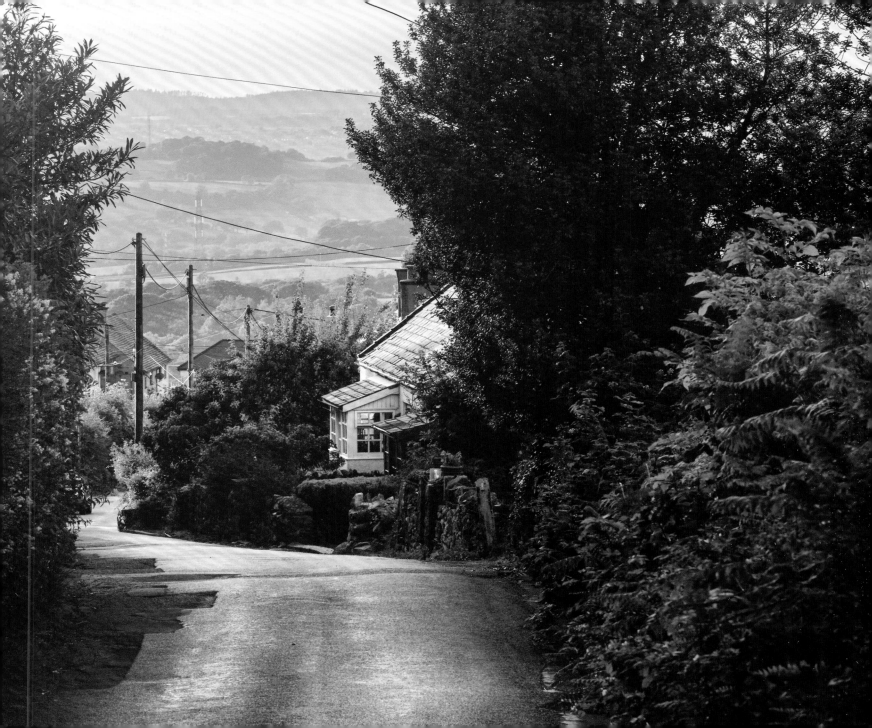

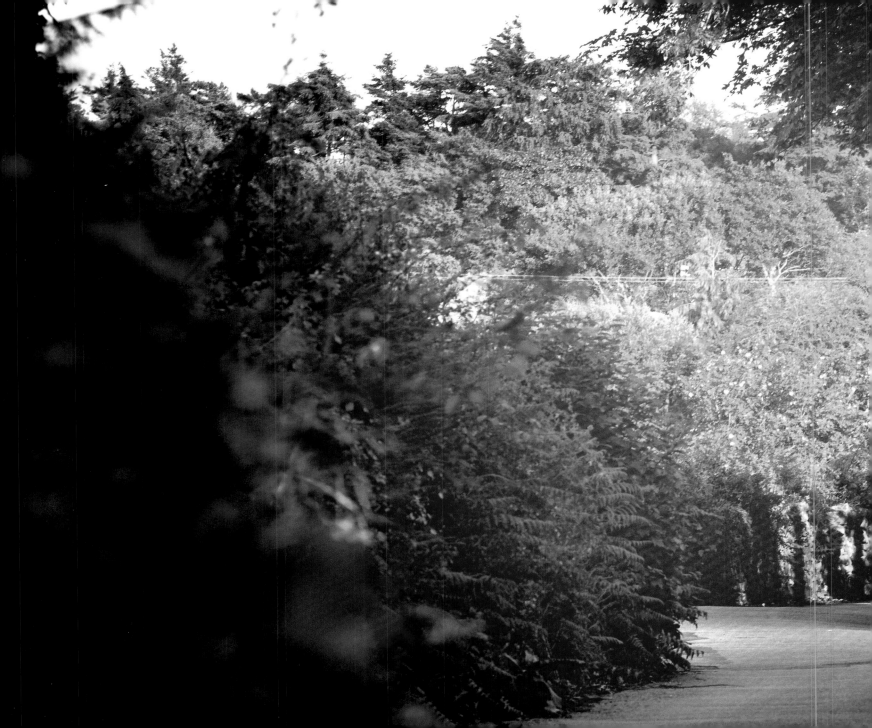

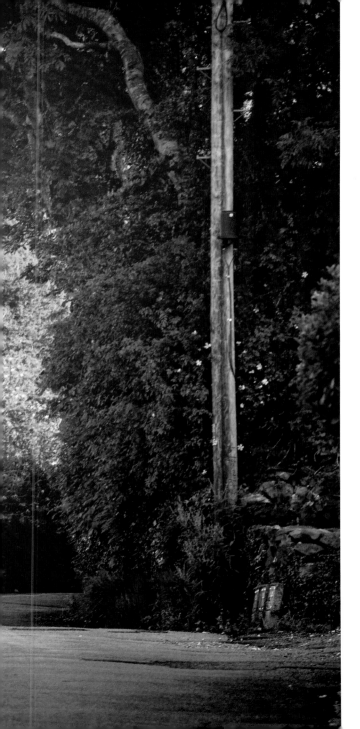

Ar allt serth, cydnerth oedd cam
Dyn hirgoes nad âi'n wargam
Yn dod i'ch cwfwr ar daith
Drwy'r gweunydd adre' ganwaith,
Heibio i Barc ei febyd,
Ar y lôn, rywle, o hyd.
A dyn yn ei nabod o
O'i ddwy ysgwydd a'i osgo
Yn dalsyth fyth hyd y fan,
Yn heini wrtho'i hunan,
Ar y rhiw'n y boreau,
Ar y rhiw a hi'n hwyrhau.
Ni fedrech grwydro'r llechwedd
Ar nosau hafau â'u hedd
A gaeafau Tansgafell
Heb ei weld yn dod o bell
Neu'n agos drwy'i gymdogaeth
Ar led cyn sythed â saeth.
Ar sgowt drwy ei filltir sgwâr
Y deuai'r rhodiwr daear,
Trwy fawnog y terfynau
Yn crwydro bro i barhau
Arferiad ei dad a'i daid,
Yn undarn â bro'i hendaid;
Rhodio'i llawr, ei hyd a'i lled,
Ei harddel drwy ei cherdded.
Pe baech chi'n holi am ei hynt,
Yn holi 'nghylch ei helynt,
"Mae o'n cerdded," ddywedwn,
"Ar lôn hir rywle na wn."
Mae brys ei gamau breision
O hyd ar led ar ryw lôn,
Brys un heb aros ennyd,
Ar ryw lôn, rywle, o hyd.

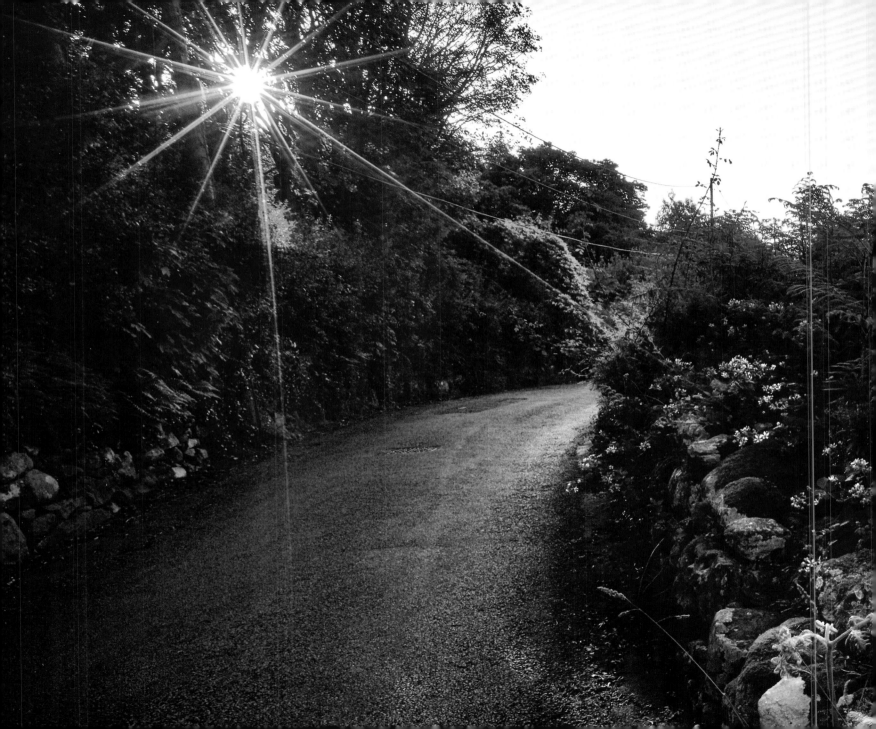

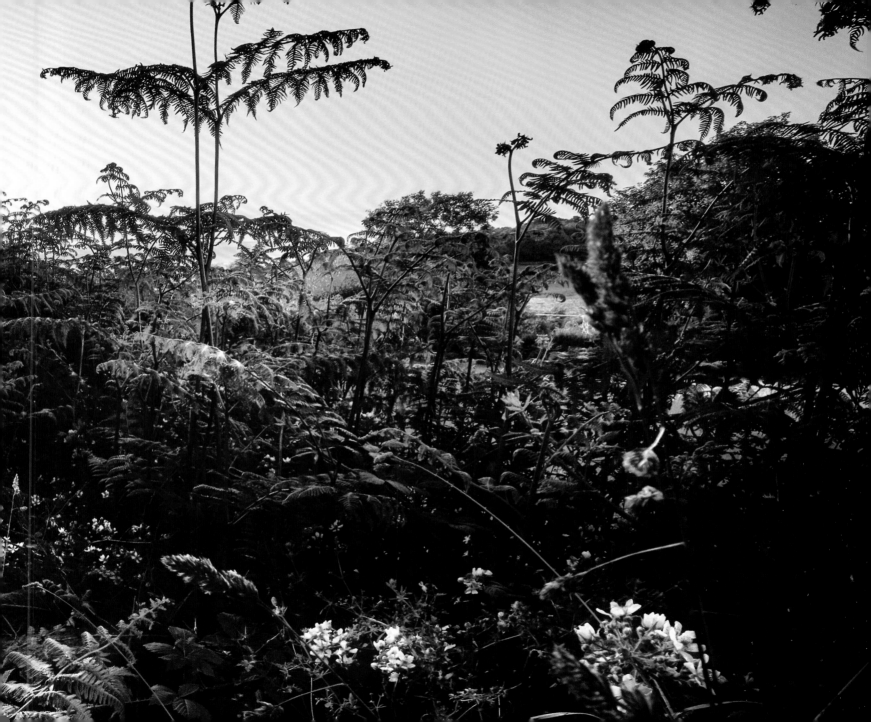

Y Dyn Carreg
Haf Llewelyn

Does fawr o gysur lle mae'n gorwedd. Bob bore mae'n mesur maint y patsh moel ar y nenfwd uwchben yr allor. Mae'n chwythu i gael gwared o'r calch sydd wedi setlo ar ei drwyn yn ystod y nos, a heddiw, sylwa pa mor bell mae'r golau'n treiddio, a hithau'n hirddydd ha', trwy felyn y ffenestr liw. Golau cynnes yn gwynnu'r trawstiau, yn disgyn tua'r allor yn goleuo'r gangell ac yn treiddio hyd y meinciau gweigion. A'r llwch yn dawnsio.

Mae yntau'n tisian, y calch yn ei drwyn a'i safnau, a sylwa fel y cryna'r blew llwydwyn ar bennau'r bleiddiaid ar ei arfbais. Gwena. Fe all ddioddef y diffyg cysur, wrth gwrs y gall, gan mai yma y rhoddwyd ef dan arfbais, i gadw'r cof, i atgyfnerthu hawl ei gyndeidiau. Dim ond ef, am y gwyddai, sydd ar ôl bellach, ef a'i daid sy'n gwarchod hawliau ei ach tua Phennant Melangell – Madog ap Iorwerth ap Madog ap Rhirhid Flaidd.

Yn araf, lafurus, cwyd ei fraich garreg a gyda blaenau crycymalog ei fysedd, teimla ymylon yr arfbais, y rhosod, yn oer a marw, ac yna'r bleiddiaid. Y bleiddiaid! Ei gysur, ei arwyr. Esmwytha'r blew yn gariadus, gan hel rhwng y ffwr y darnau plastr a'r cen; rhaid cadw'r bleiddiaid yn drwsiadus a dihalog.

Cwyd yr arfbais ef uwchlaw'r llwch a'r calch, y gwe pry cop a'r lleithder ac ymhell uwchlaw sgytian y crachod lludw a'r llygod.

Arfbais Rhirhid Flaidd, Arglwydd Penllyn. Fe all ddioddef ei wely rhynllyd, ei aelodau'n drwm ac anhyblyg, ei unigrwydd, a'r tawelwch. Gall oddef yr esgeulustod, y cefnu, y diffyg amlygrwydd, oherwydd mae'r Dyn Carreg yn cofio amser pan fyddai'r arfbais hon yn agor drysau. Pob drws ym Mhenllyn a Phowys, a drysau Gwynedd petai'n dod i hynny. Pob drws oedd werth ei agor.

Gyda hynny, mae syniad yn dod i'w ben o faen llwyd. Nid syniad

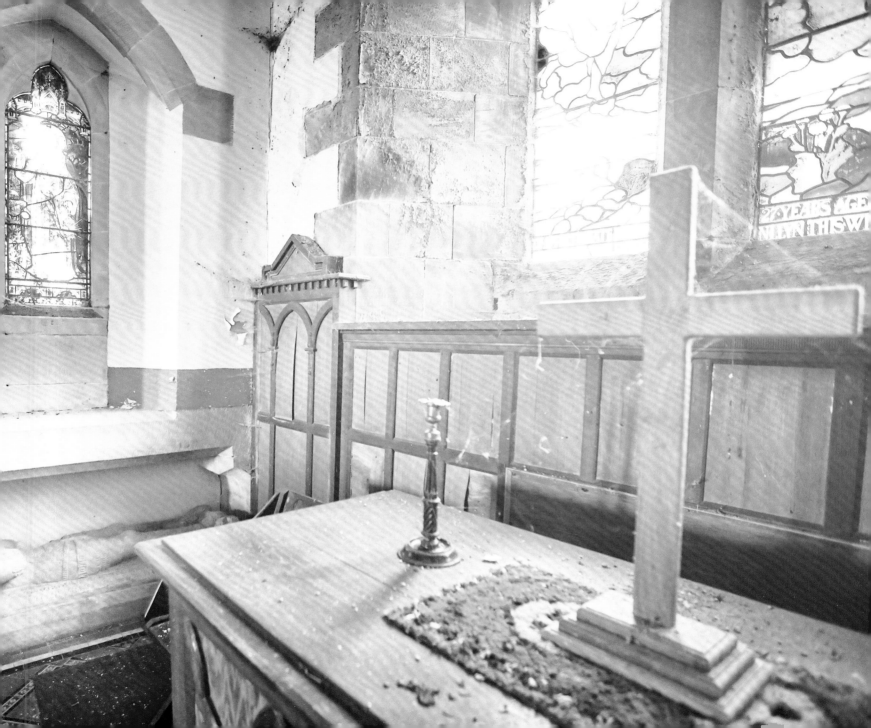

yn union chwaith, ond cwestiwn. Chwilfrydedd yn cosi ei benglog, yn cael ei gario ar draed y crachod lludw, yn cosi, cosi, yn cywasgu cwestiynau chwe chanrif i hyn. Petai'n codi oddi yma, ac yn mentro tu hwnt i'r muriau llwyd, a fyddai'n anadlu'r un awyr, yn troedio'r un tir, yn datgan yr un storïau â'r rhai sydd â'u trwst o'r dafarn i'w glywed weithiau'n nodau aneglur ar ddiwedd nos, a'r medd wedi gwneud ei waith?

~ 0 ~

Mae'r bar yn dawel, dim ond ambell ymwelydd yno, o diroedd y Mers, efallai. Yn ei gornel, mae Ieuan ap Gruffudd ap Madog yn eistedd, yn anwesu'r gwydr peint o gwrw Llŷn – doedd o ddim am yfed y medd heno. Hwn oedd y cwrw a ddewiswyd gan y tafarnwr, oedd braidd yn ddiamynedd efo'r teithiwr amser am iddo oedi'n rhy hir wrth y dewis, gan fethu penderfynu beth fyddai orau i glirio llwch canrifoedd o'i gorn gwddw – p'un ai blas rhyw frenin o Enlli, neu gwrw'r arglwydd hwnnw o Lyndyfrdwy. Dewis anodd i farchog, dewis rhwng brenin ac arglwydd.

Wyr Ieuan ddim yn iawn pa gwrw gafwyd chwaith, ond mae'n ddigon da i iro'r llwnc, a'r ewyn yn glynu hyd ymylon y gwydr cain.

Pendrona uwch ei beint pa fath o dafarn ydi hon erbyn hyn, a ding dong y drws yn agor a chau; rhai'n mofyn bara, caws neu afalau, a rhyw betheuach na ŵyr Ieuan mo'u hanfod. Ac yna daw eraill i hawlio eu pwt o femrwn llipa, a gwêl rywfodd yn ymateb y darllenwyr fod ystumio storïau am gampau marchogion yr oes hon, fel o'r blaen, yn dal i ddenu'r dwl a'r distadl.

Yng nghornel y fainc, ymestynna ei goesau trymion o dan y bwrdd derw a'i ddwylo tua'r grât, lle nad oes tân heddiw a hithau'n desog allan. A daw cwsmer arall trwy'r drws a'r ddeunodyn yn galw am ddendans. Daw'r llanc yn ei ddillad gwaith i bwyso ar y bar, i godi'r gwydr.

'Hawddamor, gyfaill,' ceisia Ieuan.

A'r llall yn nodio ei gyfarchiad yntau, cyn codi peintiau i'w fêts a'u leinio'n rhes ar y pren yn barod.

'Iawn, wa? Braf.'

'Ydi, yn desog fel y dylai gŵyl Ifan fod.'

Edrycha'r llanc arno â diddordeb. Mae rhywbeth am hwn yn wahanol i'r teithwyr arferol.

'Ddeuthoch chi o bell?' mae'n gofyn.

'Na, nid nepell o yma, gyfaill.'

Yna distawant, y naill i'w fyfyrdod ei hun.

'Baj da gynnoch chi,' medd y llanc wedyn. Mae ei fêts yn hwyr ac fe hoffai wybod mwy am y teithiwr yn y gornel.

Mae Ieuan yn gostwng ei lygaid i edrych eto ar yr arfbais ar ei fron, a'r bleiddiaid a'u safnau'n lafoer.

'Arfbais fy hynafiaid. Glywest ti am Rhirhid Flaidd, gyfaill?' gofyn.

'Does 'na ddim bleiddiaid ffor'ma dyddia 'ma, diolch i Dduw!' A chwardd, gan godi'r gwydr at ei geg. 'Er, dwn i ddim be sy 'na i fyny ar Waun Griolen – ma' nhw'n deud bod 'na gath wyllt yno'n dal. Mi welodd rhywun hi tua Carn Dochan ryw noson medde nhw.'

A daw un arall trwy'r drws, a'r pridd ar ei lodrau'n glynu, ôl gwaith ar ei ddwylo. Noda'r drws ei ddyfodiad yntau.

'Iechyd da,' dywed, gan godi peint i gyfarch yr hen deithiwr.

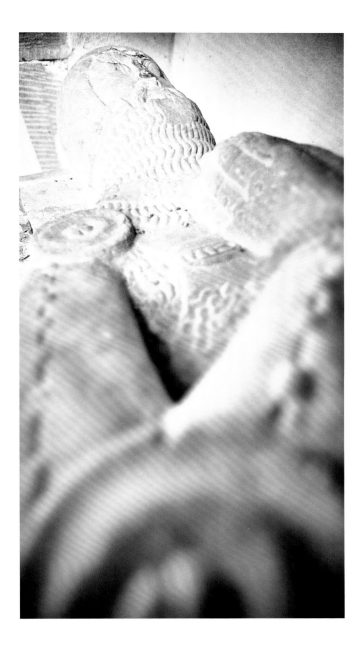

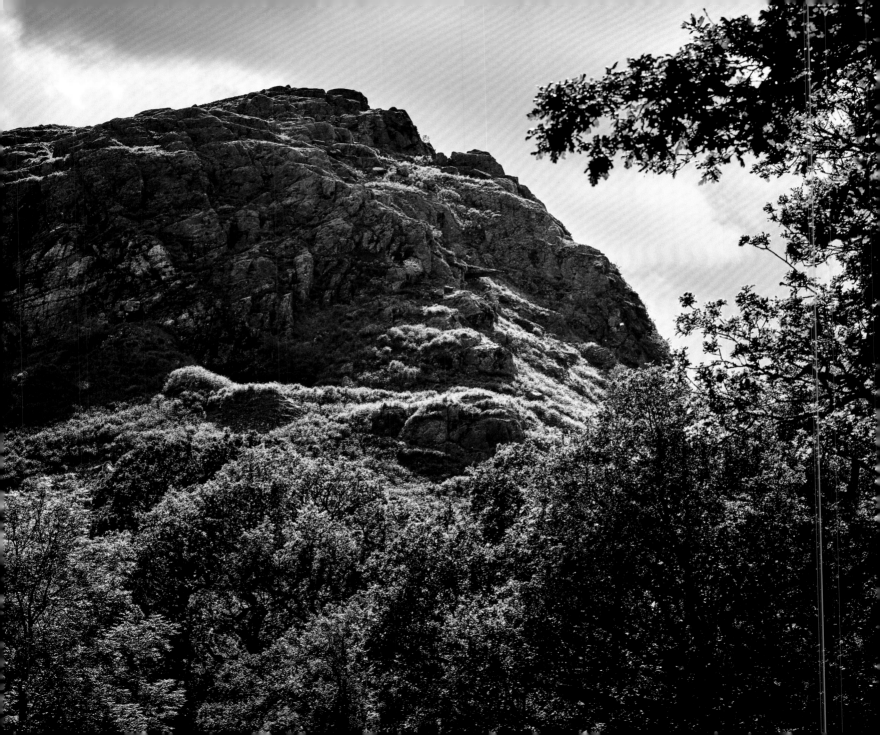

'Y boi 'ma isio gwybod am fleiddied,' eglura'r llanc cyntaf.

Edrycha'r ail lanc arno'n feddylgar am funud.

'Na, does 'na ddim bleiddied ffor'ma, chi, dim ond heliwrs.' Ymddiheura, bron. A daw'r tafarnwr o'r tu ôl i'r bar i hel gwydrau.

Mae Ieuan yn gwagio'i wydr ac yn codi, ei goesau trymion a'i gymalau wedi cyffio. Dim ond clywed y drws yn cau wna'r ddau.

'Hwyl 'ŵan, wa,' ffarwelia'r llanc cyntaf, ond mae'r hen deithiwr wedi gadael yn barod.

'Ble a'th yr hen foi 'na rŵan?' hola'r ail lanc.

'Allan am smôc, 'wrach?'

'Na,' medd y tafarnwr, wedi iddo ddod o hyd i gostrel o fedd rywle yng nghilfachau pella'r gofod dan y cownter.

'Weles i rioed mo'no yma o'r blaen, yn naddo?' hola'r ail.

Edrycha'r tafarnwr ar y ddau yn dosturiol.

'Dydach chi'ch dau ddim yn yfed y stwff iawn,' dywed, a chuddio'r gostrel fedd yn ei hôl dan y cownter.

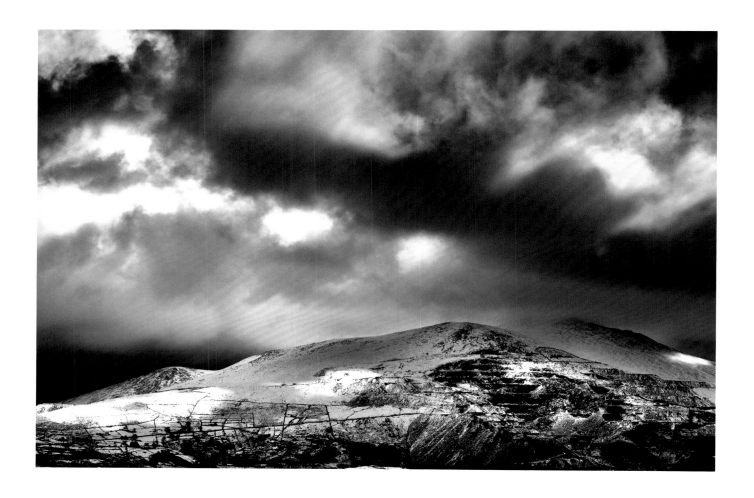

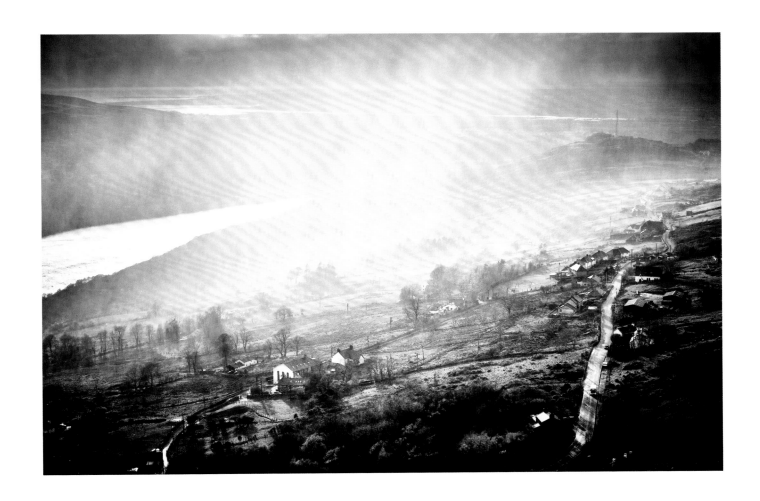

Copa'r Wyddfa

Ifor ap Glyn

Ymrithiant o'r niwl, a'u hysfa am yr ucha'
yn eu gyrru'n drwmdroed luosog
ar lwybr caeth tua'r copa

A pha hawl sy gen innau
warafun i'r rhain eu hunlun sydyn?
– wrth gipio'r top am ennyd
ac yna dychwelyd,
mor ansylweddol bellach
â'n cyndadau fu'n creithio'r mynydd gynt ...

Fu neb o deulu Nain, â'u sgidiau hoelion mawr
ar gopa Rhita Gawr erioed,
'mond twrio'n ddygn i'w ystlys
yn Chwarel Glyn

– ond mae'r Wyddfa'n wytnach na phawb ...

Ac yn hualau fy hamdden innau,
nid stadiwm i'n campau yw'r mynydd i mi
ond cadeirlan i'r ysbryd
a'n camau'n cytseinio'n ysgafn
â'r camau a fu.

Ac yn yr unigeddau hyn
mae'r cynfyd main sy'n dyrchafu'r enaid
ac yn dwyn yr ysbryd mawr yn nes ...

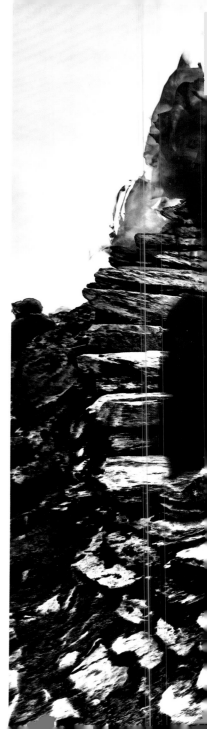

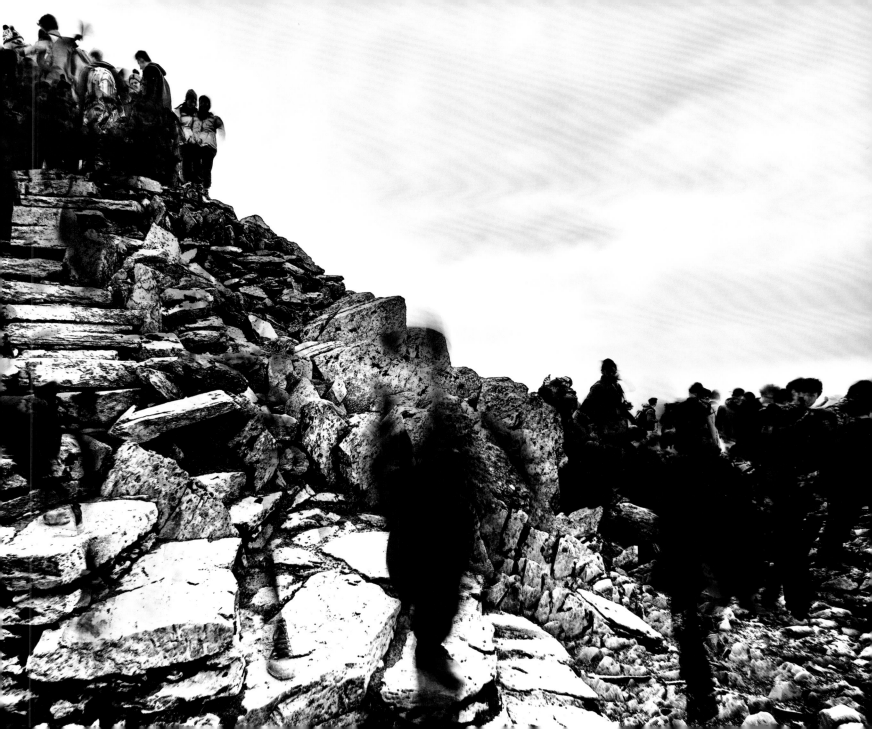

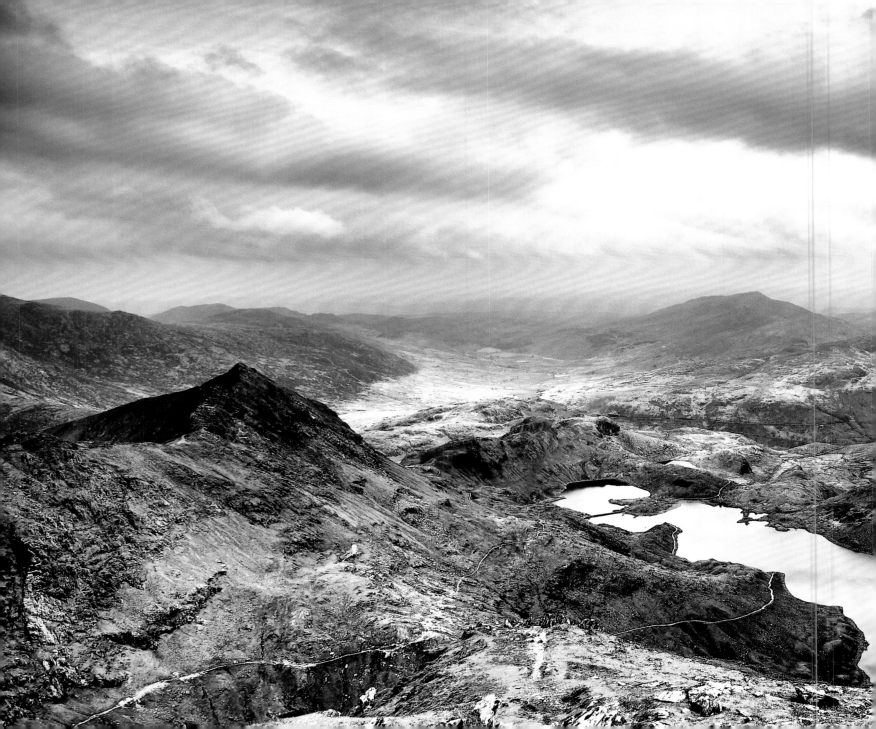

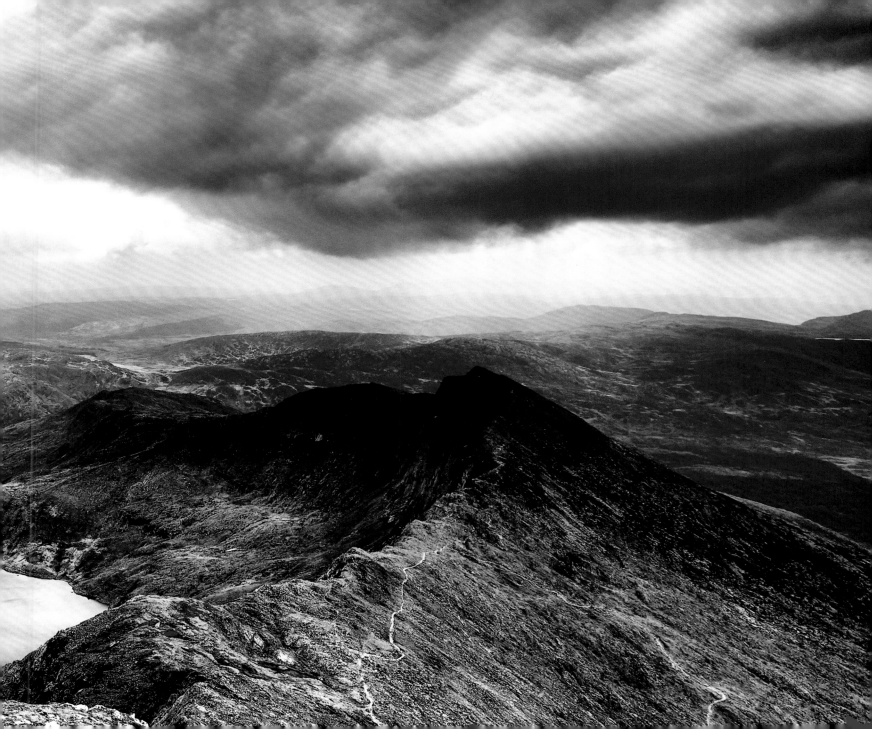

Cadw Maes Carafannau
Bethan Gwanas

Roedd Margaret wedi colli cownt ar nifer yr ymwelwyr fyddai'n dweud *'Oh, I'd love to run a campsite.'* Rhoddodd gyfle i gwpwl o Widnes un haf: roedden nhw'n cael aros am ddim os oedden nhw'n gofalu am y bloc toiledau a'r biniau. Wnaethon nhw'm para pythefnos. Gormod o waith i'r creaduriaid ... i gadw pethau i safon uchel Margaret, beth bynnag. Cwyno wnaethon nhw fod 'na ddim digon o amser iddyn nhw gael ymlacio a mwynhau eu hunain ar lan y môr neu slochian gwin o flaen eu hadlen os oedden nhw'n gorfod sgwrio'r toiledau bob whip stitsh.

'Croeso i'n byd ni,' meddyliodd Margaret wrth gydio yn y mop a'r bwced a sgwrio'r lloriau'n iawn am y tro cyntaf ers pythefnos. Doedd y diawliaid diog ddim hyd yn oed wedi hel y carped sglyfaethus o wallt oedd yn mynnu hel yn nraen cawodydd y merched, a doedden nhw'n sicr ddim wedi glanhau'r iwrinal efo brwsh caled fel roedd hi wedi dangos iddyn nhw.

Pobl wedi ymddeol oedd y rhan fwyaf o griw y carafannau static, a'r cyplau â chroen fel cnau fyddai'n troi fyny yn eu *motorhomes* crand – a doedd yr un ohonyn nhw'n hŷn na hi. Mi fydden nhw'n eistedd yno ar eu *decking* ac o dan eu *gazebos* efo'u gwydrau gwin a'u cŵn rhech yn sbio arni'n bustachu heibio efo berfa neu bentwr o arwyddion *Reserved*, heb feddwl cynnig ei helpu. Roedd Wil, ei gŵr, yn 80, a byddai hogia ifanc, cryfion efo sglein y gampfa ar eu cyhyrau yn hwylio heibio iddo yntau, heb feddwl cynnig codi bys i'w helpu i lwytho'r sachau coed tân o'r fan i'r sied.

Ond fyddai o byth yn meddwl gofyn am help, er na fyddai wedi gwrthod petai rhywun wedi cynnig. 'Gweld gwaith', dyna ei fantra erioed, ac roedd hithau wedi ei thorri o'r un brethyn. Roedd hi wedi mynd drwy ugeiniau o bethau bach ifanc oedd eisiau gwaith dros yr haf, ond prin ar y diawl oedd y rhai oedd yn gweld beth oedd angen

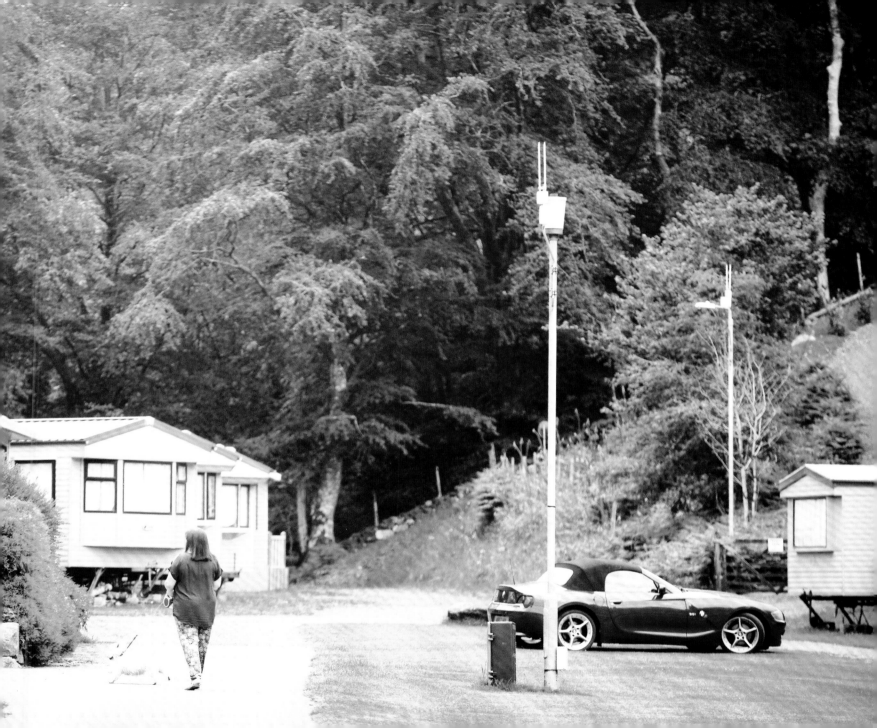

ei wneud heb orfod gofyn. Roedd pobl ifanc heddiw angen bwyd llwy, myn coblyn, angen i rywun restru tasgau'r dydd bob dydd, a hithau'n gorfod gwastraffu ei hamser prin yn sgwennu'r bali rhestr. Doedd y tasgau'r un fath bob dydd? Ac os oedd 'na dderyn wedi mynd i mewn i'r bloc dynion a gwneud ei fusnes dros bob man, onid oedd synnwyr cyffredin yn deud bod angen glanhau ar ei ôl o? Ac os oedd 'na ryw grinc blêr wedi gollwng hances bapur neu bapur fferins ar y gwair, oedd angen gradd mewn glanweithdra i godi'r blwmin peth a'i roi yn y bin?

Ar ôl sgwrio'r lloriau a'r tai bach a'r tapiau nes roedden nhw'n sgleinio, prysurodd Margaret at y bin mawr ailgylchu. Oedd, roedd rhywun wedi rhoi bagiau baw ci ynddo eto fyth. A phabell! Oedd 'na lun o babell ar y poster oedd yn dangos yr holl bethau fyddai'r Cyngor yn eu hailgylchu? Nag oedd, debyg iawn. Estynnodd am y defnydd glas a'i lusgo allan. Dim tyllau, dim rhwygiadau, dim byd, ac roedd y polion yn berffaith syth. Yr unig reswm dros daflu'r babell hon oedd am ei bod hi'n wlyb ar ôl glaw neithiwr. Be haru pobl heddiw? Taflu pethau dim ond am eu bod yn gyndyn o wlychu bŵt y car? Yn rhy ddiog i'w rhoi ar y lein i sychu ar ôl mynd adre? Ond dyna fo, beryg bod ganddyn nhw ddim lein ddillad; peiriant oedd yn sychu bob un dim i'r rhain, decini.

Cofiodd fod ganddi lwyth newydd ei olchi yn y tŷ. Gyda'r haul yn gynnes a'r coed yn dawnsio yn y gwynt, mi fydden nhw'n sychu'n

dda heddiw. Ond roedd ffôn y dderbynfa yn canu. Stwffiodd y babell y tu ôl i'r biniau gyda gweddill y trugareddau y byddai'n rhaid iddi fynd â nhw i'r ganolfan ailgylchu, a brysio i ateb y ffôn cyn i'r peiriant ateb ddod ymlaen. Doedden nhw byth yn siarad yn ddigon araf na chlir ar hwnnw, a byddai'n rhaid chwarae'r neges gryn ddwsin o weithiau iddi gael y rhif yn iawn er mwyn eu ffonio'n ôl.

Diolch byth, llwyddodd i godi'r ffôn mewn pryd. Rhywun o Blackpool yn chwilio am le i babell iddyn nhw, dau o blant a chi, dim *hook-up*. Cyn belled â'u bod yn dallt bod angen i'r ci fod ar dennyn drwy'r adeg, a chofio codi bob tamed o'i faw – a'i roi yn y bin cywir ... Ond roedden nhw'n swnio'n reit gall a chlên.

Roedd hi wedi cyfarfod nifer fawr o bobl glên iawn yma, chwarae teg. Roedd rhai o griw'r statics yn ffrindiau bellach, ac ambell un yn trio dysgu mymryn o Gymraeg. Cymry o ochrau Wrecsam oedd rhai ohonyn nhw, beth bynnag, yn dod yma bob penwythnos i ddianc rhag y traffig, medden nhw. Roedden nhw wedi dotio at y diffyg rowndabowts a goleuadau bob canllath. Gwirioni efo'r adar fyddai nifer. Mae'n rhaid bod titws a theloriaid y cnau yn brin mewn dinasoedd neu rywbeth, ond roedden nhw'n berwi fan hyn.

Lan y môr oedd yn denu'r rhan fwya, wrth gwrs, a dewis o draethau dim ond rhyw ddeng milltir i ffwrdd. Mi fydden nhw'n diflannu ar ôl brecwast â'r bŵt yn llawn bwcedi a brechdanau, a dychwelyd tuag amser swper yn binc ac yn dywod i gyd.

Doedd Wil a hithau erioed wedi bod ar lan y môr efo'i gilydd, ddim ers eu mis mêl yn Rhyl yn 1960, beth bynnag. Ond anaml welwch chi ffermwyr ar draeth, ac os oes 'na un yno, mae'n hawdd ei nabod: chwiliwch am rywun â'i wyneb a'i war a'i freichiau yn frown fel hen ledr, a gweddill ei gorff yn sgleinio'n wyn llachar. A fydd o ddim yn gallu ymlacio nac aros yno'n hir; mae'r gwair wastad ar ei feddwl. Cae arall o wair i'w ladd cyn y glaw, neu faes carafannau i'w dorri'n rhesi hirion, taclus fel bod yr ymwelwyr ddim yn cwyno bod eu traed yn gwlychu yng ngwlith y bore.

Cofiodd fod angen mwy o bapur tŷ bach yn y lle dynion, a gwelodd fod ryw sgrwb wedi pebl-dashio'r bowlen wen eto fyth heb wneud unrhyw fath o ymdrech i lanhau ar ei ôl, er bod brwsh reit o flaen ei drwyn. Daeth rhywbeth drosti. Aeth adre i roi'r dillad ar y lein, gwneud brechdan gaws i Wil a'i gadael ar y bwrdd, a lapio un arall mewn cling-ffilm iddi ei hun. Rhoddodd het wellt ar ei phen ac anelodd drwyn y landrofyr at lan y môr.

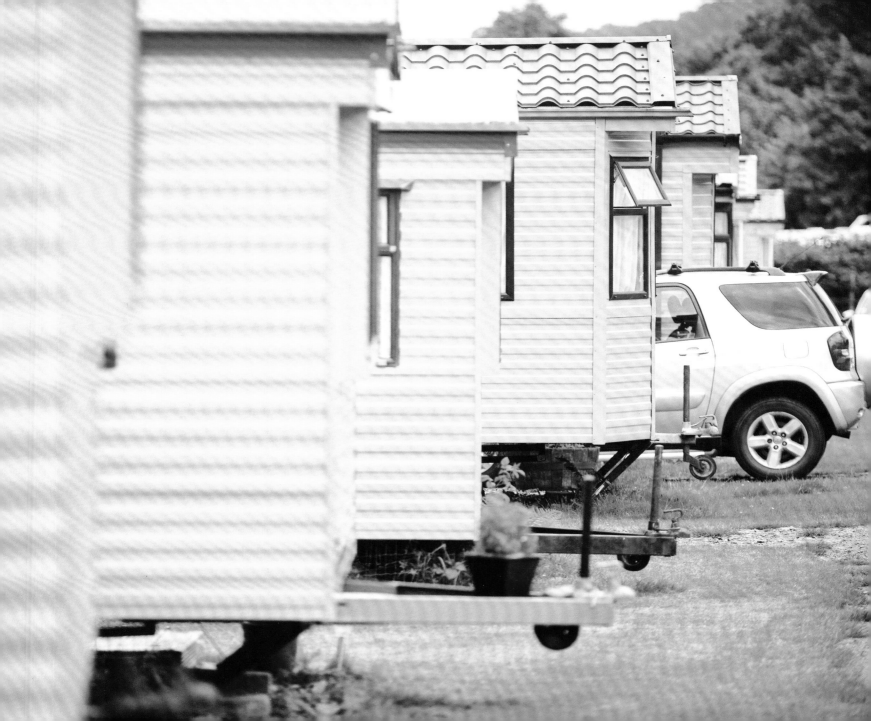

Tywyn
Manon Steffan Ros

Ro'n i'n ifanc ar y prom.

Pwll bach sgwâr, digon bas i drochi traed a throchi babis, a thywod yn lluwchio yn y corneli. Yno, mae 'na blant bach a phlant rhy hen, mamau sy'n rhy boeth dan yr haul, a hoel traed ar y sment ar yr ymylon yn araf bylu dan haul ffeind. Dros y lôn, mae cerddoriaeth a goleuni yn llifo fel golud eglwys o'r Buccaneer, yr arcêd barus, hyfryd. Yn fanno, bydd dy fysedd yn mynd i arogli fel darnau dwy geiniog, a'r ysfa ddieithr i ennill tegan Minnie Mouse yn dy synnu.

Cerdda draw i'r de ar ôl tywydd mawr, ac fe weli di Gantre'r Gwaelod yn ei ogoniant adfeiliog yn y tywod. Hen fonion coed a hoel cors mawn, yn sgwariau taclus fel seiliau tŷ. Yma, fe gei di sefyll ar dy ben dy hun bach, a gwybod fod 'na rywun arall, unwaith, wedi sefyll yn yr union le, wedi eu hamgylchynu gan goed. Mi gei di eu dychmygu nhw, eu lleisiau, eu hwynebau, eu dwylo. Maen nhw fel atgof nad wyt ti'n medru ei gofio'n iawn.

Yn y dref, mi weli di'r gymysgedd hyfryd o bobl sy'n byw yma, rhwng môr a mynydd – y ffermwyr sy'n gwenu ar un ochr o'u hwynebau yn prynu o

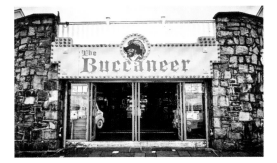

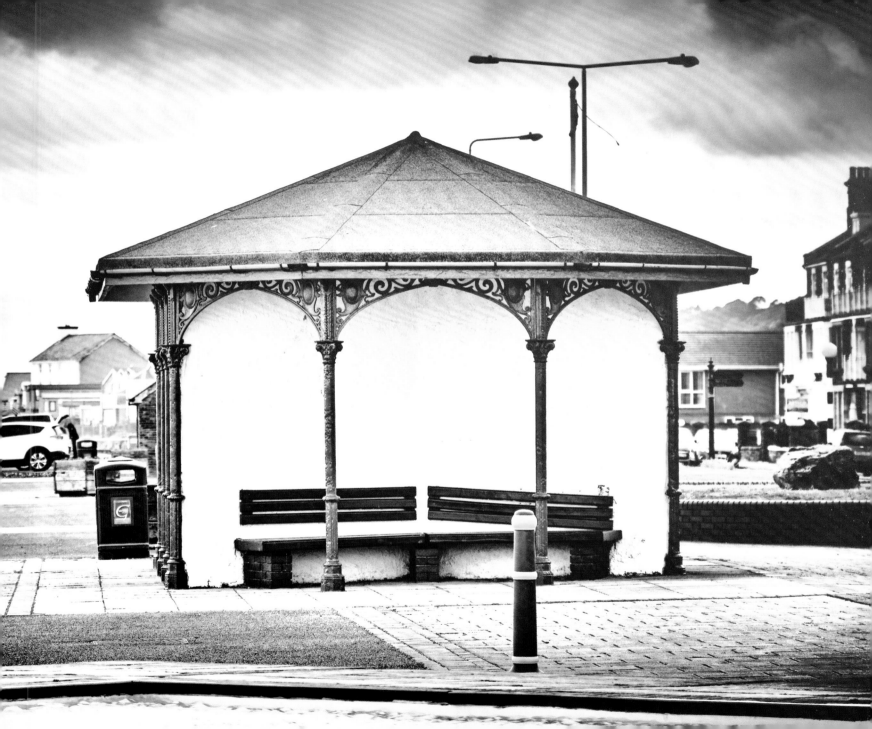

Amaethwyr Dysynni. Y lodesi yn eu pumdegau, hen ffrindiau ysgol, yn sibrwd newyddion answyddogol, cyfrinachol, dros *lattes* yn Dollys. Yr henoed yn llusgo tua Spar ar bulpud eu *zimmerframes*, yn gwenu ar bawb sy'n mynd heibio.

Cer i Eglwys Sant Cadfan, sy'n dywyll ac yn oer ac yn wag. Safa ym mhresenoldeb Carreg Sant Cadfan, a theimla mor gadarn mae dy iaith yn gallu teimlo weithiau, yn gryf fel craig ac mor fyw â thre' glan môr.

Gyda'r nos, dos i'r Tred – y Tredegar Arms, ble mae'r genod-llygaid-clên yn tynnu peints ac yn chwerthin gyda'r hen fois wrth y bar. Bydd y rhai ifanc yn rhegi ei gilydd dros y bwrdd pŵl yn y cefn, a dynes ganol oed dlws wedi ei hudo dros y jukebox, gan ddewis caneuon Bruce Springsteen yn gig *best hits* swniog, rhywiol. Weithiau, bydd rhai o hen fois Côr Dysynni yn dod i eistedd efo ti, ac yn canu 'Calon Lân' neu 'I Bob Un Sy'n Ffyddlon' mewn deulais angerddol, sigledig. Byddi di'n ymuno â nhw, am fod cyd-ganu yn fendith, ac am fod y cwrw'n gryf. Efallai, os wyt ti'n lwcus ac yn debyg i fi, bydd dy dîm di'n ennill y ffeinal ar y sgrin mawr yn y cefn, a bydd y Tred yn crynu efo sain côr meddw'n canu 'You'll Never Walk Alone'. (Os wyt ti'n debyg iawn i fi, byddi di'n brysio i InkOgnito ar y dydd Llun canlynol, lle bydd Dewi'n rhoi tatŵ YNWA ar dy droed tra mae YouTube yn chwarae miwsig metal trwm. Bydd pob cam wyt ti'n ei gymryd wedyn yn teimlo fel gweithred dorfol, fel gorymdaith.)

Ro'n i'n ifanc ar y prom, ac mewn glasoed ar y stryd, a dwi'n closio at ganol oed hyfryd, addfwyn ar ffordd fach lle mae'r trên stêm yn crwydro drwy'r ardd gefn, a goslef lleisiau gwyliau yn dod ata' i drwy ffenest y llofft.

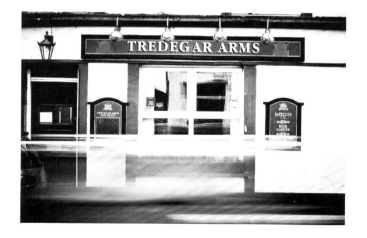

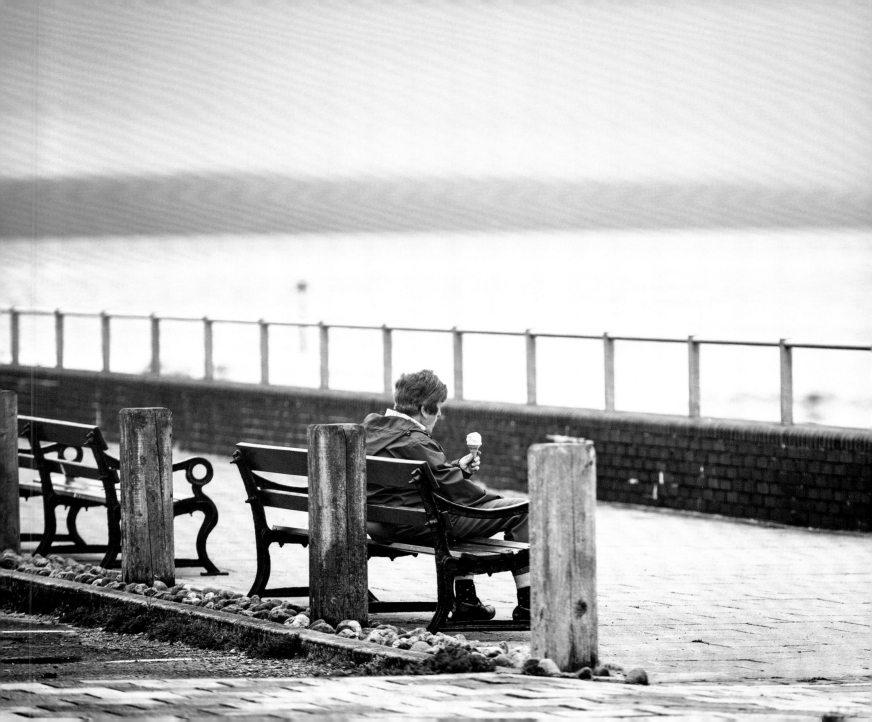

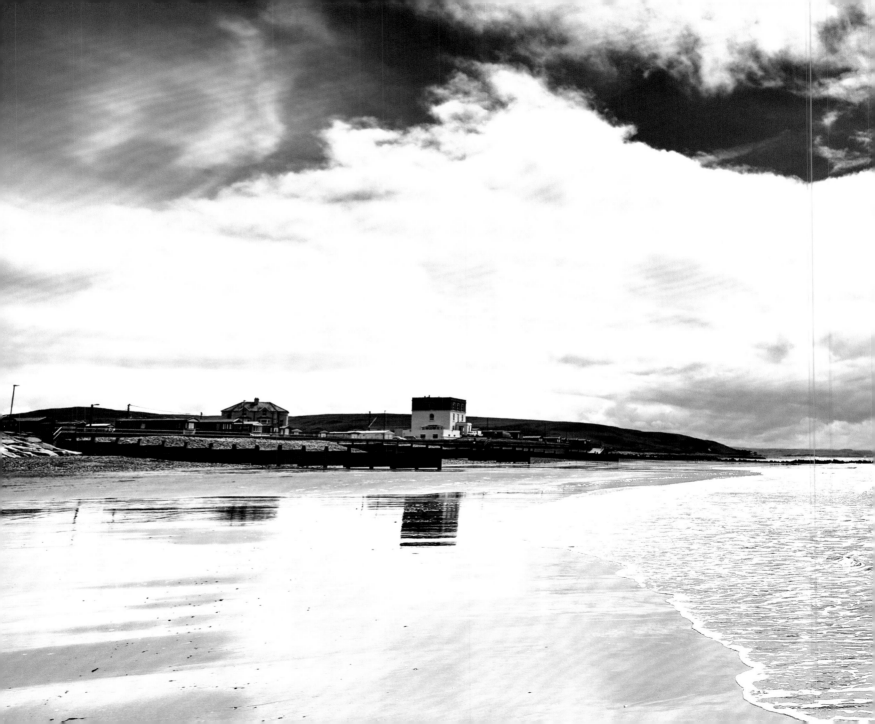

Blaenau Ffestiniog
Sian Northey

'Dan ni'n sathru ar y geiriau. Maen nhw yna o dan draed a ninnau ddim yn sylwi arnyn nhw wrth i ni ruthro o un lle i'r llall, neu loetran yn ddiamcan, neu ymlwybro am fod popeth bellach yn ymdrech a dim byd ond styfnigrwydd ac atgofion yn symud y cyhyrau. 'Dan ni'n gosod sawdl arnyn nhw, ac yn gosod gwadan; yn eu gosod nhw'n ddistaw neu yn clip-clopian; yn clip-clopian bob yn un, yn unig, â'r pafin a'r ffordd yn cofio sŵn y clemiau ddiwedd stem wrth iddyn nhw i gyd gerdded adra. Mae 'na faw ci ar y geiriau, a gwm cnoi, a phapur da-da, a phiso, a chŵd, a phoer. A glaw. Wrth gwrs fod yna law. Mae yna law pan nad ydi hi'n bwrw yn nunlle arall, yn nunlle arall yn y byd. Neu o leia dyna ydi'r ddelwedd, y chwedl, y stori, yr hyn sy'n cael ei gredu gan y rhai nad ydyn nhw yma.

Ac oes, mae yna law. Glaw mân a glaw tarana, glaw fel o grwc a phigo bwrw. Ac mae yna wynt. A chreigiau Bwlch Gwynt yn codi o'r stryd fel atgofion neu fel gobeithion; a'r enw'n tystio i wynt fu'n chwythu ers canrifoedd, ymhell cyn i'r dynion fynd yn fyr eu gwynt. Ond sbiwch, mae'r gwynt hwnnw'n chwythu'r papurau da-da ac yn sychu'r gwlybaniaeth oddi ar y crawiau.

Ac mae hi'n codi'n braf. Mae yna haul. A ninnau yn cerdded ar y geiriau. Geiriau anhysbys a geiriau beirdd, geiriau doeth a geiriau gwirion. Maen nhw o dan ein traed, ac er nad ydan ni'n sylwi arnyn nhw wrth i ni ruthro a loetran ac ymlwybro, maen nhw yna. Ac maen nhw'n treiddio trwy'n sodlau a'n gwadnau i'n cyrff. Wedyn o'n cyrff i'n cegau. Ac o'n cegau i'n calonnau. 'Dan ni'n sathru ar y geiriau, ond tydan ni'n gwneud dim mwy na'u cosi nhw. Maen nhw mor gryf â hynny. Tydyn nhw ond chwerthin. 'Dan ni'n sathru ar y geiriau, 'dan ni'n cerdded ar y geiriau ac maen nhw'n ein cynnal a'n gorfodi i ddawnsio yn y glaw.

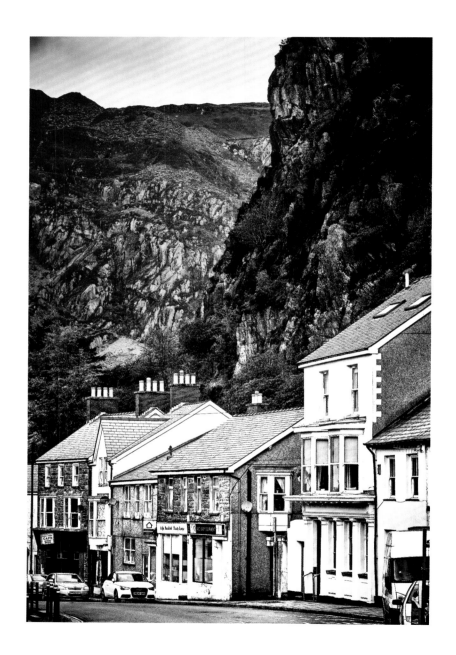

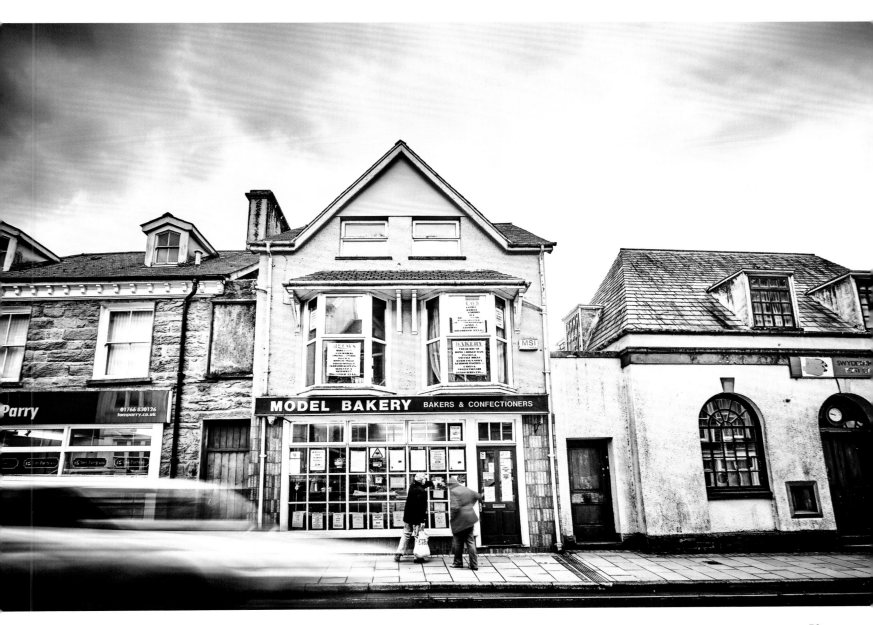

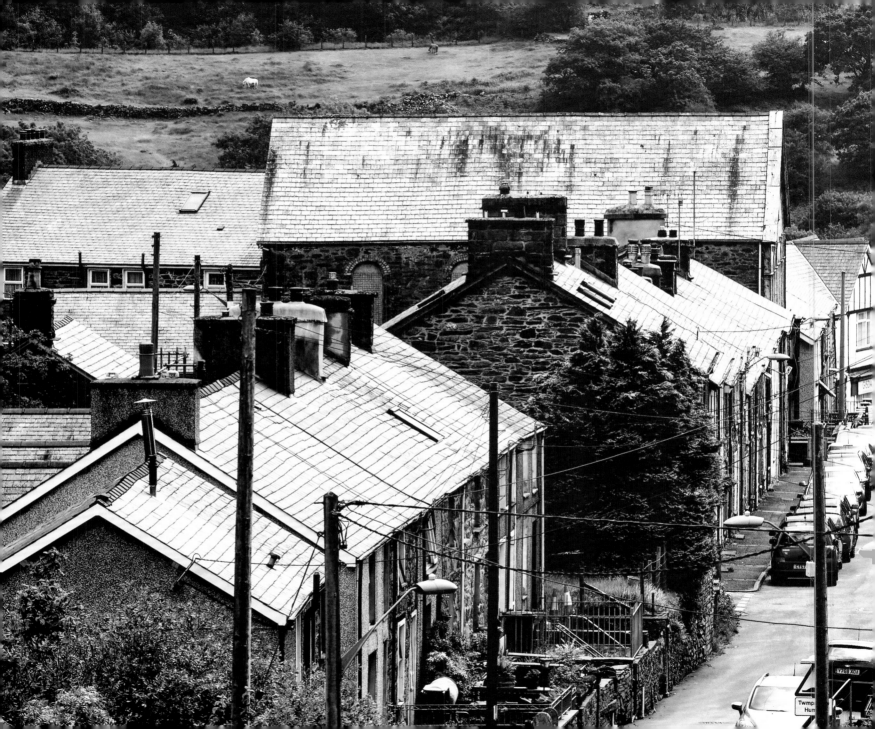

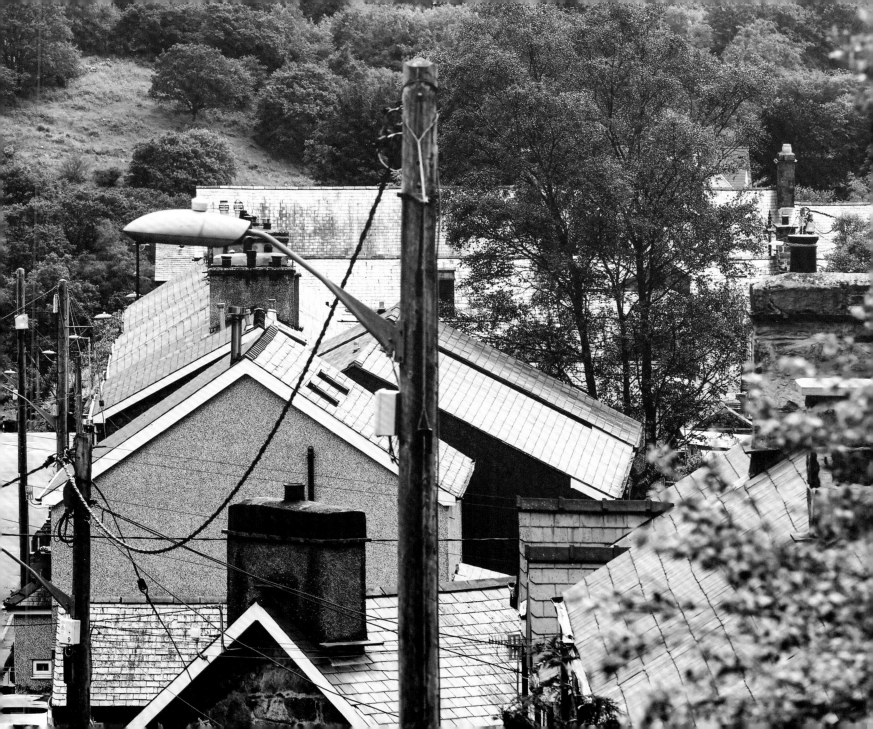

Myfyrion o Gastell Prysor
Dewi Prysor

Mae hanes yn dew ym mhen ucha Cwm Prysor. Bu pobl yn gadael eu hoel ar y dirwedd ers canrifoedd maith. Mae eu holion yn aros fel cysgodion yn y tir, yn sibrwd efo'r awel drwy'r gwair rhos. Aros mae eu 'caerau bychain', eu clystyrau cytiau crynion a'u anheddau amddiffyniedig, ble bu teuluoedd yn grwn o amgylch y tân, yn adrodd eu straeon a chwedlau ar y llawr pridd, yng ngwawl y fflamau ... â'r mawn yn lliwio rhychau dwfn eu hwynebau ...

Bu'r Rhufeiniaid yma, gan greu'r ffordd ar draws y cwm, o Domen y Mur i Gaergai. Ond aros o hyd wnaeth hen dylwyth y tir, hen blant yr hen lwyth. Gwelir eu corlannau mynydd a'u golchfeydd ar yr ucheldir o hyd, ac aros mae waliau cerrig eu ffriddoedd a'u caeau, yn herio'r glaw a'r gwynt ac amser. Mae adfeilion eu tyddynnod i'w cael yn y mynyddoedd heddiw, y cartrefi ble bu teulu yn grwn ar yr aelwyd, yn cerfio llythrennau eu henwau i'r trawst neu'r pentan, yn adrodd eu straeon a'u chwedlau ... ar y llawr pridd, yng ngwawl y tân a'r canhwyllau brwyn ... a mawn dan eu gwinedd ac yn rhychau dwfn eu gwedd ...

Y rhain roddodd enwau i'w ffermydd a'u caeau i gyd. Eu henwi ar ôl hen arferiad neu nodwedd naturiol, ac yn bwysicach fyth, eu henwi ar ôl hanesion a chwedlau hefyd. Yr hen deuluoedd tir yw ceidwaid ein cof.

Trwy'r enwau hyn a'u hanesion y dois i ddysgu am Gastell Prysor. Cefais fy magu yn ei olwg, ond wyddwn i fawr ddim am ei hanes. Serch hynny, roedd y ffaith ei fod o'n gastell yn ddigon i danio dychymyg plentyn. Ro'n i'n taro draw yno weithiau, ond heblaw am bentwr o gerrig ar ben craig naturiol rhwng y Garn ac afon Prysor, a thwll a wnaed gan ladron trysor, doedd fawr ddim i'w weld yno. Ond roedd yr enwau caeau cysylltiedig â'r safle yn ddigon i gynnal fflam y dychymyg ...

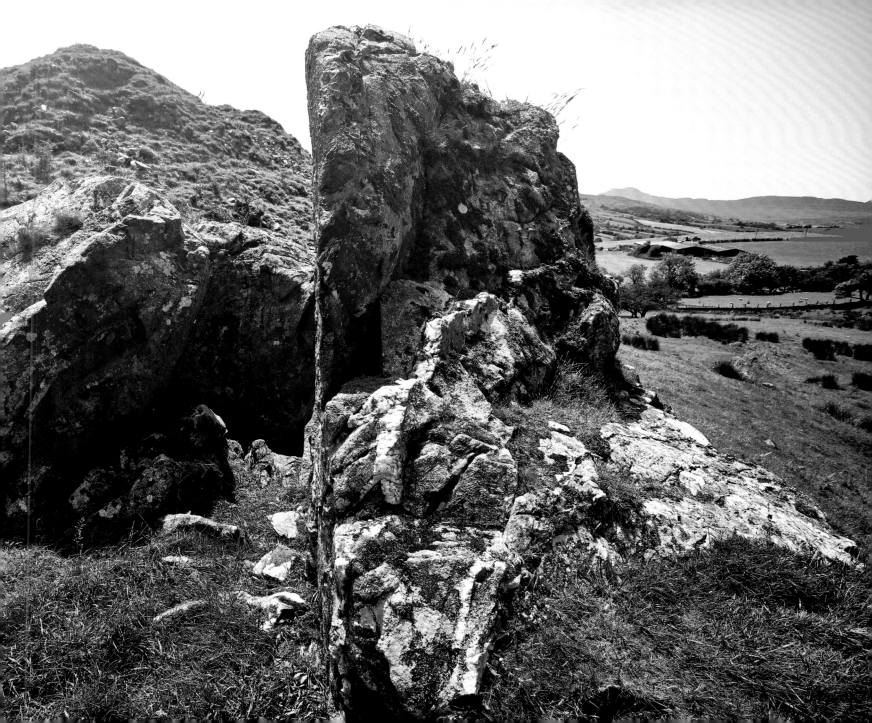

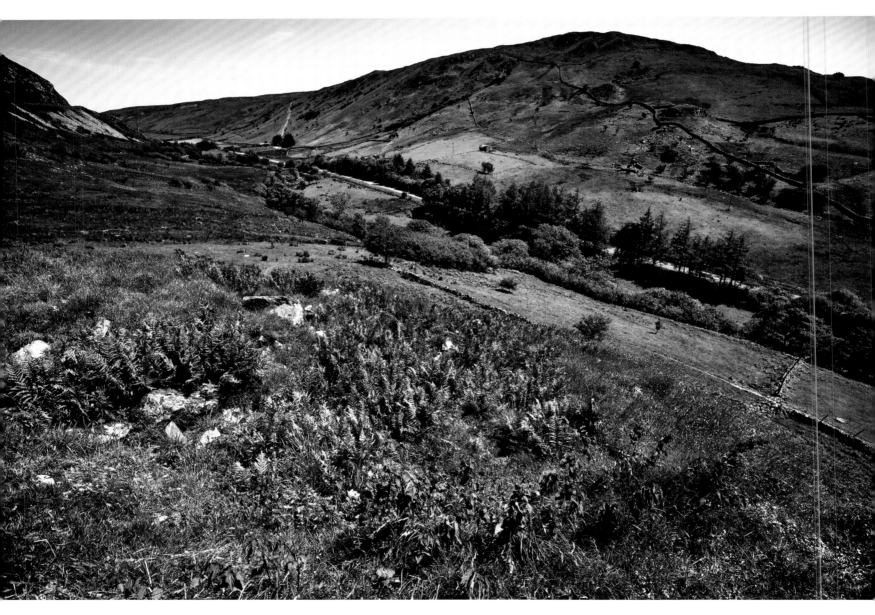

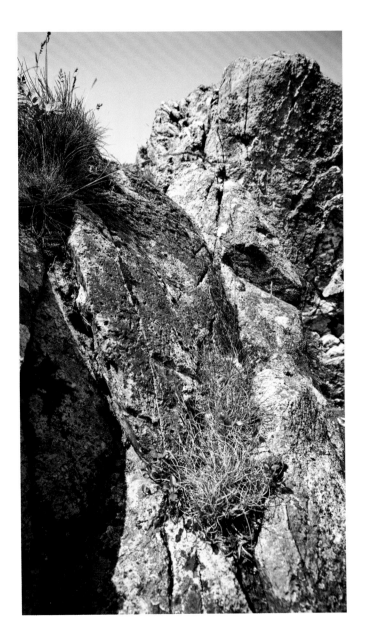

Ar ochr arall yr afon i'r castell, a thu hwnt i nant fach, mae hen furddun o'r enw Bryncrogwydd, ble'r oedd rhai o fy nghyndeidiau yn byw chwe chenhedlaeth yn ôl. Y tu ôl i Fryncrogwydd mae bryn arall o'r enw Bryn y Goelcerth. Ac islaw Castell Prysor, rhwng y castell ac afon Prysor, mae dôl a elwir y Ddôl Waedlyd. Roedd yr enwau eu hunain yn ddigon i ddenu fy sylw, ond roedd cael y pedwar enw i gyd mewn un stori hanesyddol yn ddigon i fy nghipio i fyd dychmygol, 'Mabinogaidd', yn syth. A'r stori hon ddaeth â Chastell Prysor yn fyw i mi.

Yn ôl y stori, roedd ceidwad Castell Prysor – yr 'Arglwydd Prysor' yn ôl y sôn – yn gormesu ffermwyr y cwmwd. Penderfynodd gwŷr Penystryd godi arfau a chroesi o Gwm Dolgain i herio'r 'Arglwydd' yn ei gastell. Rhuthrodd milwyr yr 'Arglwydd' i lawr i'w cwfwr a bu sgarmes waedlyd ar y ddôl ger yr afon. Doedd gan ffermwyr Penystryd ddim gobaith. O fewn dim fe laddwyd y rhan fwyaf ohonynt, a llifodd y ddôl yn goch gan waed, gan roi iddi'r enw Y Ddôl Waedlyd fyth ers hynny. Cipiwyd y gweddill yn garcharorion, a chrogwyd rhai ohonynt ar Fryncrogwydd gerllaw, a llosgi'r gweddill yn fyw ar Fryn y Goelcerth.

Mae hi'n stori erchyll, a does wybod faint o wir sydd ynddi. Ond hanesion neu chwedlau llên gwerin fel hyn oedd yn cynnal diddordeb plentyn mewn castell nad oedd yn edrych cweit fel y cestyll mawr, dramatig a welai mewn llyfrau hanes.

Erbyn hyn rydym yn gwybod bod Castell Prysor nid yn unig yn gastell Cymreig, ond hefyd yn llys brenhinol Cymreig. Credir i'r graig naturiol weithredu fel mwnt gydag adeilad ar ei frig, a dywed rhai mai Gruffudd ap Cynan ap Owain Gwynedd a'i cododd ar

ddiwedd y 12fed ganrif. Ond gwnaed archwiliad geoffisegol o'r safle gan Martin de Lewandowicz ar ddiwedd y 1990au, a dangoswyd bod yr olion o amgylch y mwnt yn cynnwys sylfeini Neuadd Fawr ac adeiladau eraill oedd yn cyfateb o ran cynllun i safleoedd llysoedd brenhinol Rhosyr ac Abergwyngregyn. Golyga hyn fod y safle wedi cael ei ddefnyddio fel llys (llys cwmwd Ardudwy Uwch Artro mae'n debyg) yng nghyfnod Llywelyn Fawr neu Lywelyn ein Llyw Olaf. Mae'n bosib mai un o'r ddau dywysog a gododd y tŵr cerrig ar y mwnt – er, bu cyfnod rhwng 1240 a 1258 pan fu Meirionnydd yn nwylo ei llinach gywir, ac mae'n bosib mai bryd hynny y codwyd y tŵr cerrig. Pwy bynnag gododd y castell a'r tŵr, be sy'n bwysicach i ni'r Cymry ydi bodolaeth, mwy na thebyg, un o lysoedd brenhinol Tywysogion Gwynedd. Dipyn o ypgrêd o 'bentwr o gerrig a thwll lladron trysor' fy mhlentyndod!

Ond be am stori brwydr y Ddôl Waedlyd? Mae bodolaeth 'Arglwydd' Prysor yn ddigon posib. Mi all o fod yn Sais o stiward oedd yn cadw'r castell ar ran Edward y Cyntaf yn y blynyddoedd cynnar ar ôl darostwng Cymru. Rydym yn gwybod i Lys Prysor aros mewn defnydd am ychydig wedi'r goncwest, gan i Edward ei hun aros yno a sgwennu llythyr oddi yno ar y cyntaf o Orffennaf 1284, gyda'r cyfeiriad 'Pressor' ar ben y papur. 'Arglwydd' fyddai trigolion yr ardal yn galw ceidwad y llys, a 'Prysor' fyddai enw'r llys hwnnw. Mae'n bosib bod rhai o fanylion mwyaf erchyll stori'r Ddôl Waedlyd wedi tyfu dros y canrifoedd, ond mae'r gwir, fel ein cof, yn fyw o hyd yn yr hen enwau a roddwyd gan yr hen bobl. Ni, hen deuluoedd y tir, sy'n gwybod ein hanes. Ni sy'n gwarchod ein treftadaeth. Ni yw ceidwaid ein cof.

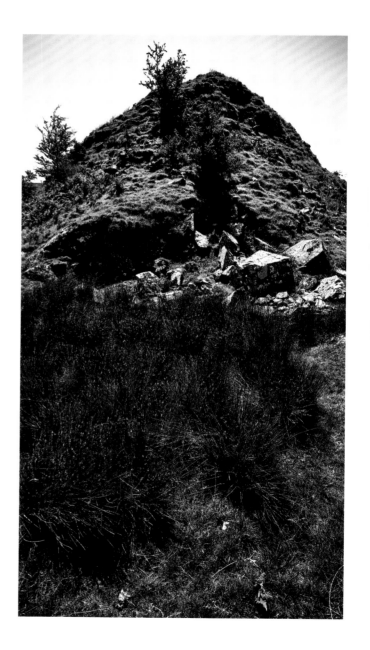

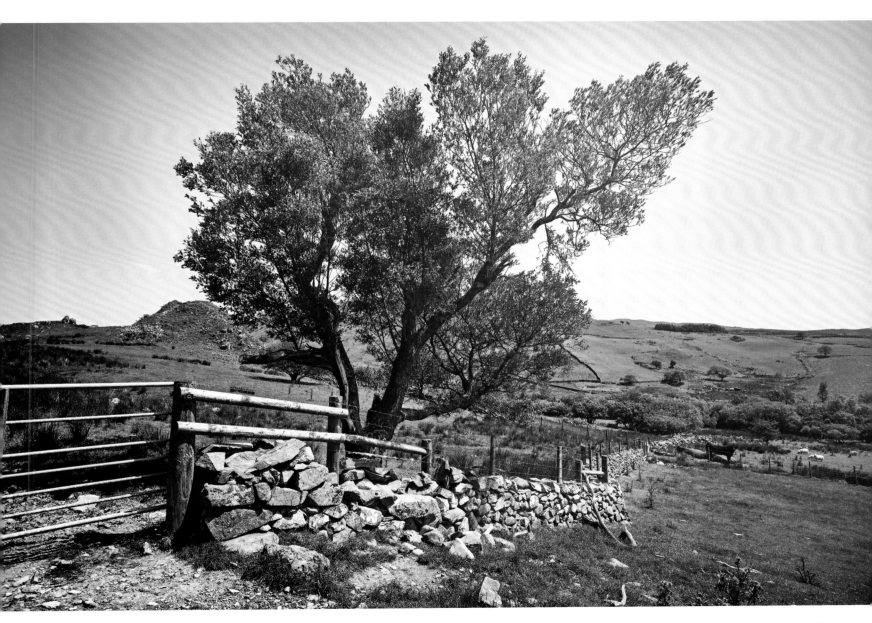

Genod Brynrefail

Angharad Price

Mae 'na rai pethau sy'n aros – y mynyddoedd mawr:
yr Wyddfa, Moel Eilio ac Elidir Fawr, a'r bryniau llai
a welem drwy ffenestri'r dosbarth maths, ac na thrafferthem
ddysgu'u henwau, am mai un o waliau'r ysgol oedd Eryri i ni.

A'r onglydd a'r pren mesur ar y ddesg, crwydrai'n golygon
draw o hafaliadau union y bwrdd du
allan at lethrau mwy anufudd y copaon glas, mor glòs a blêr
â chriw o genod ysgol â'u breichiau ymhleth.

Ysgwydd yn ysgwydd ac yn gnawd i gyd,
nhw oedd y genod mawr y ciledrychem arnynt
fel petai o bell, a slei-astudio'u colur powld,
y gwrid a'r glas; nodem bob ponc a hafn a chrib,

ac o dymor i dymor, bron heb sylwi, daethom yn un
â'u horiog fynd-a-dod, y cambyhafio cudd, a'i ôl
yn nhrywydd mwg trên-bach a lovebites grug.
Llancesi'r siacedi denim oedd ein gorwel ni.

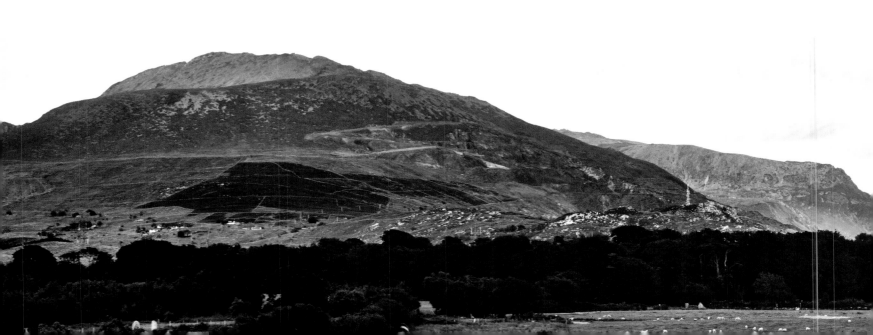

Dibwys a diangen oedd y gwersi hanes, daear, llên
am goncrwyr y mynyddoedd a thectoneg hen
eu symudiadau dirgel nhw. Gwyddem eisoes am y tân a'r rhew.
Nhw oedden ni. Ni oedden nhw.

Mor hawdd oedd mynd a'u gadael. Ymaith â ni
ar wasgar ac ar grwydr allan i'r byd
tu hwnt i waliau'r ysgol. Roedd hi'n bryd.
Eu tynged nhw oedd aros – dyna i gyd.

Mae hanner oes ers hynny. Ac eto, dyma ni, yn griw
o genod ysgol â'n breichiau ymhleth, yn glòs a blêr,
yn ganol oed, yn dal i gofio gwersi drud
ieuo'r llechweddau yr un pryd;

yn griw o genod ysgol a fu'n syllu drwy
ffenestri'r dosbarth maths, ar griw o genod mwy
ddangosodd inni, yn eu graddau i gyd, arwyddocâd yr aros.
Y mynyddoedd mawr: yr Wyddfa, Moel Eilio ac Elidir Fawr.

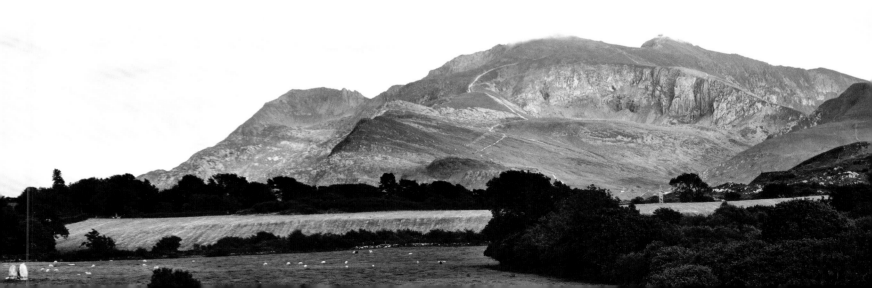

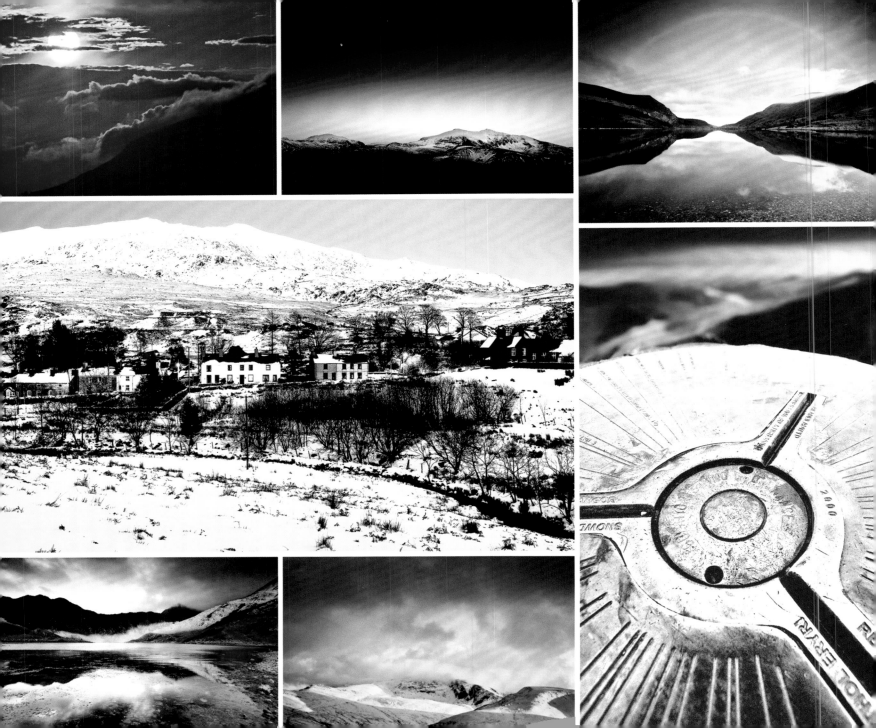

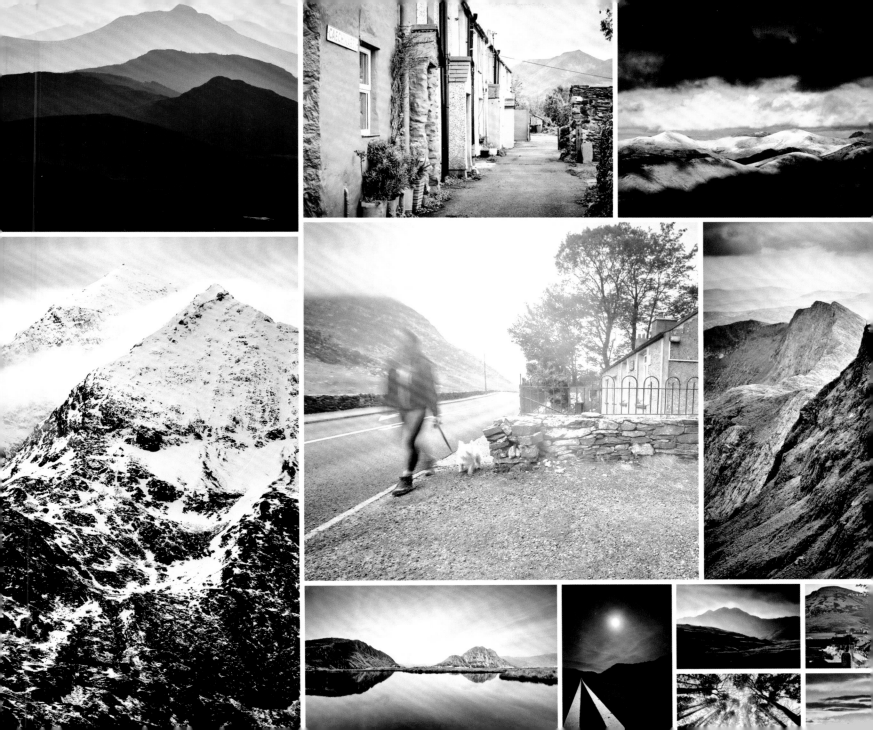

Traws
Siân Northey

Roedd y wyddoniaeth yn dlws meddan nhw. Mi fedra i gredu hynny. Mae'r wyddoniaeth yn dlws bob tro. Tydi honno'n newid dim. Yn ei hanfod mae hi'n parhau i fod yn dlws. Yr hollti, a rheoli'r hollti. Dw i wastad wedi'u dychmygu nhw – yr atomau, y niwclei, y niwtronau – yn beli lliwgar. Atgof o ryw boster ar wal ysgol mwyaf tebyg. Ond wn i ddim a oes ganddyn nhw liwiau. Dw i ddim yn cofio digon o fy ngwersi ffiseg i allu rhesymu'r peth. Ac mi ydw i'n hen. Roedd yna rai'n credu bod yr adeilad ei hun yn dlws. Doedd o ddim wedi cael ei gynllunio'n ddifeddwl, mi wn i hynny. Roedd yn waith pensaer, pensaer a gynlluniodd ryw eglwys gadeiriol neu'i gilydd. Isio fo edrych fel castell meddan nhw.

Dw i'n cofio cyfarfod gwleidyddol yn 2020. Dw i'n cofio rhywun yn dweud bod yna 454 adweithydd niwclear yn y byd yn creu ynni. Yr awgrym oedd nad oedd neb arall yn gwneud ffys. A dw i'n cofio'r gwleidyddion yn plygu'u brawddegau i bob siâp i drio plesio pawb. A 'run ohonyn nhw, fwy na ninnau, yn dychmygu pa mor sydyn fyddai pethau'n newid.

Protestio yn erbyn gosod ail adweithydd yno oeddwn i. Roeddwn i'n gwarchod fy wyres ieuengaf y diwrnod hwnnw ac mi oedd hi yno efo fi mewn coits gadar. Gwnewch y pethau bychain. Ond mi oeddan ni'n meddwl ei fod o'n beth mawr, ei fod o'n bwysig bod yna 453 adweithydd yn y byd yn hytrach na 454. Mi oeddwn i wedi cael fy magu i gredu mai diwedd niwclear fyddai diwedd y byd. Rhyfel niwclear neu ddamwain niwclear. 'Run peth 'di ci a'i gynffon.

Mae yna ddamweiniau wedi bod wrth gwrs. Roedd o'n anorfod fel roedd pethau'n chwalu, trefn yn diflannu a blaenoriaethau pobl yn newid. Roeddan ni'n lwcus yma – roedd yr hen danwydd wedi'i gludo oddi yno wrth iddyn nhw ddadgomisiynu a doeddan nhw,

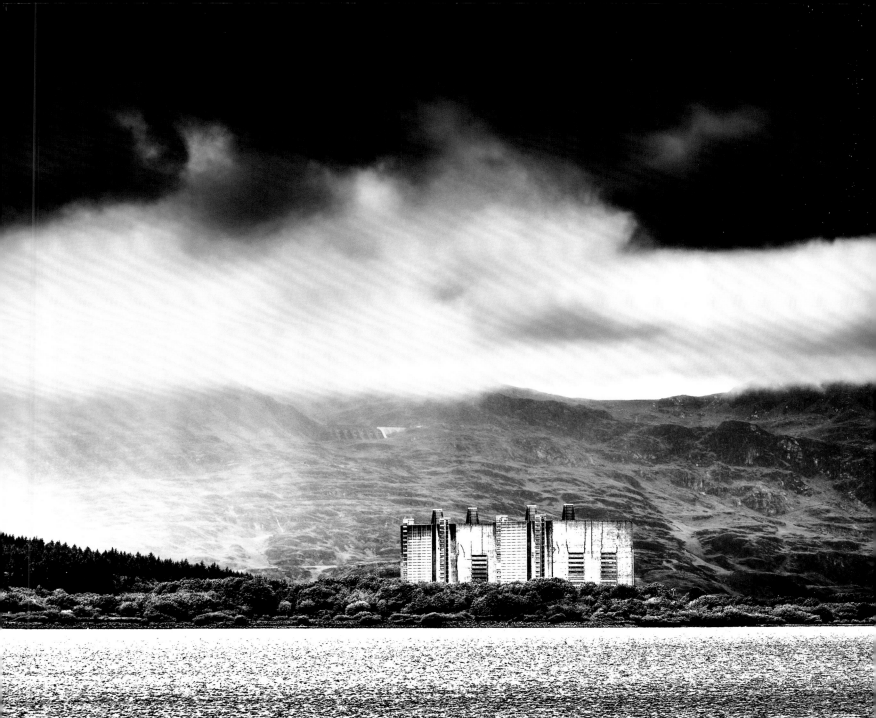

efallai oherwydd ein bod ni'n deisebu a chwifio placardiau, heb ddechrau ar yr ail adweithydd, heb gario'r tanwydd ffres i'r safle. Mae'n siŵr bod yna ymbelydredd yn dal i fod yn yr adeilad ac yn y tir, ond mi ydw i wedi byw'n hen wraig yn ei gysgod.

Mae gan fy wyres, yr un ddaeth i brotestio efo fi, ferch ei hun erbyn hyn. Plentyn trais. Roedd hi'n dal yn y ddinas pan chwalodd pethau go iawn. Ond fe lwyddodd i ddianc, a bellach mae'r tair ohonom yn byw yma efo'n gilydd. Mae gen i ddau gae. Mi ydan ni'n llwyddo i fyw. Ac weithiau dw i'n mynd â'r fechan am dro ar hyd lan y llyn heibio'r castell concrid. 'Dan ni'n edrych ar y craciau ac yn gweld lluniau ynddyn nhw ac yn creu straeon. Mae hi'n un dda am adrodd straeon, ond heddiw doedd ganddi hi ddim mynadd.

'Deud ti stori, Nain.'

Ac mi ydw i'n adrodd stori am yr haul mewn potel, a'r peli lliwgar yn dawnsio ac yn ffraeo ac yn gwahanu, ac am y tân heb fwg. Ac yna cyn mynd adref rhaid adrodd un stori arall.

'Deud y stori sut ges i fy nghreu, Nain.'

Ac mi ydan ni'n troi'n golygon oddi wrth y castell concrid ac yn edrych ar y domen bridd ar y llechwedd.

'Wyt ti'n cofio'i enw fo, Blodyn?'

'Ydw, siŵr. Tomen y Mur.'

Ac mi ydw i'n adrodd, fel dw i wedi adrodd ddegau o weithiau o'r blaen, sut y bu i wyddon medrus gasglu dail a blodau a chreu'r ferch fach harddaf yn y byd. Sut y gwnaeth o chwalu moleciwlau'r banadl a moleciwlau'r erwain a moleciwlau blodau'r deri, y blodau nad oeddan nhw'n arfer ymddangos yn yr un tymor – eu hollti'n atomau, eu hollti'n niwtronau ac yna'u casglu'n ôl at ei gilydd er mwyn i mi gael gor-wyres. Ac am y tro mae'r stori'n ei bodloni.

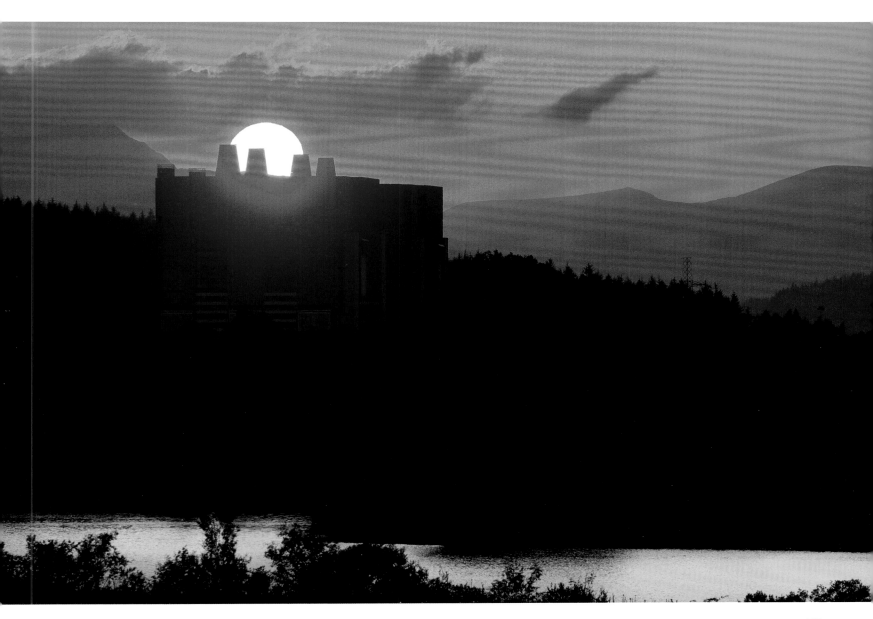

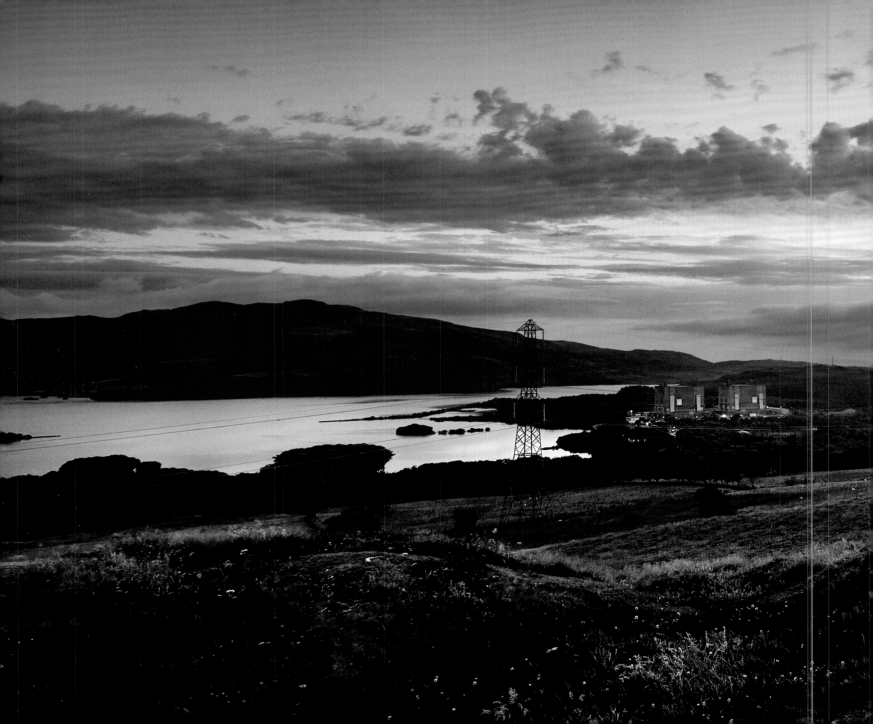

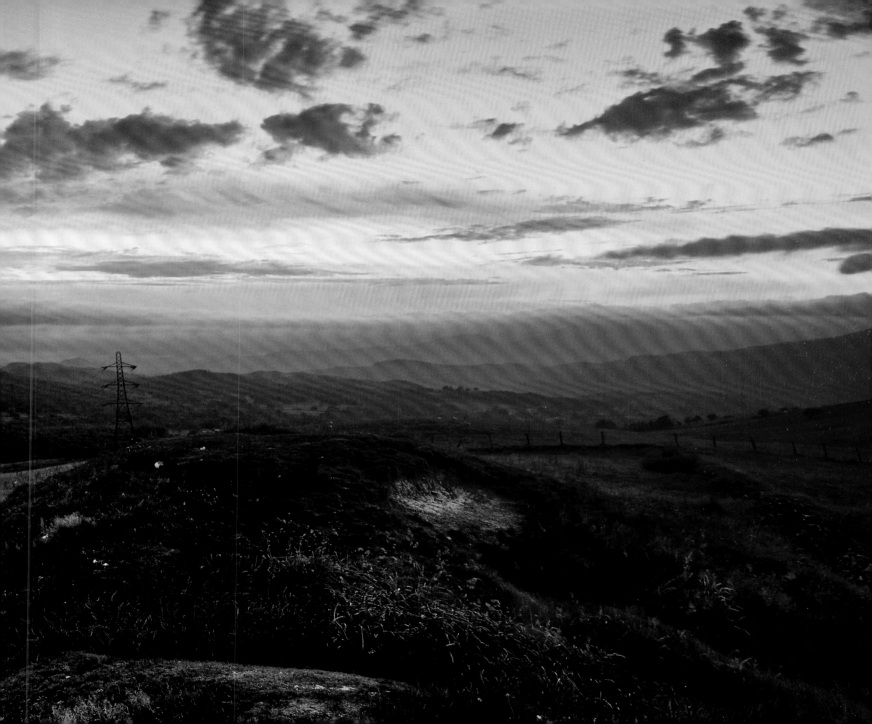

Pont Gower

Ifor ap Glyn

Dyw hon ddim mor enwog â'i chwaer hŷn, sy'n croesi'r afon ryw filltir i ffwrdd ynghanol tref Llanrwst. Pont Gower yw ei henw swyddogol, ar ôl rheithor Trefriw a wnaeth arwain yr ymgyrch i'w chodi ar ddiwedd y 1870au. Ond Pont Gywar yw hi ar lafar gwlad.

Down yma'n blentyn hefo Mam ers talwm, hel cerrig ar hyd y ffordd a'u gollwng o'r bont i'r afon islaw. Llifo'n dawel oddi tanom fyddai honno gan amlaf, ond weithiau byddai fel sarff boldew chwyrn:

Afon Conwy'n llifo'n felyn,
mynd â choed y maes i'w chanlyn

fel y byddai Mam yn ei ddweud.

Er mai enw'r Parchedig John Gower sydd ar y bont o hyd, nid hon yw'r bont a godwyd ganddo chwaith. Un bren oedd honno, yn cael ei hambygio'n flynyddol gan y llifogydd, ac ar ôl yr Ail Ryfel Byd, penderfynwyd codi pont grog newydd fyddai'n ymestyn yn rhyfygus dros benllanw'r afon.

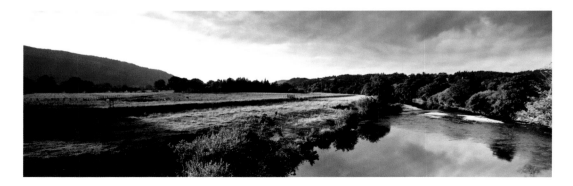

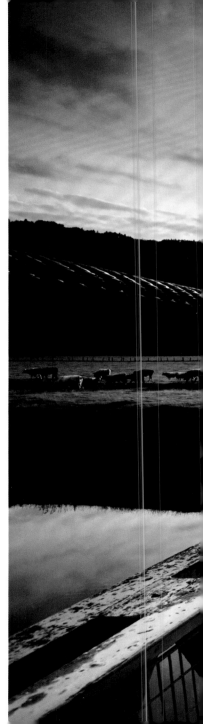

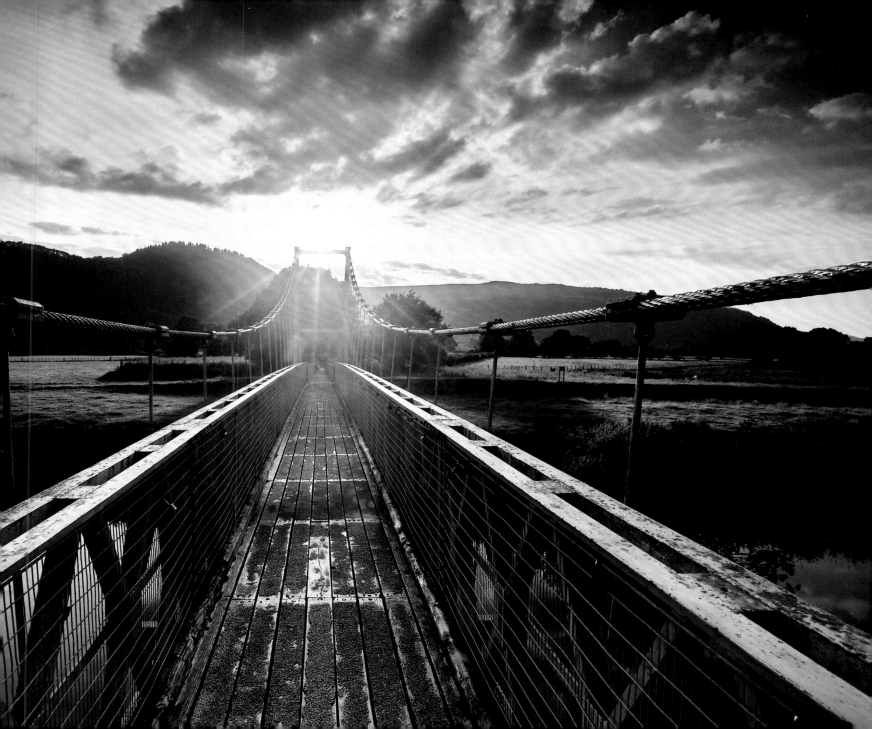

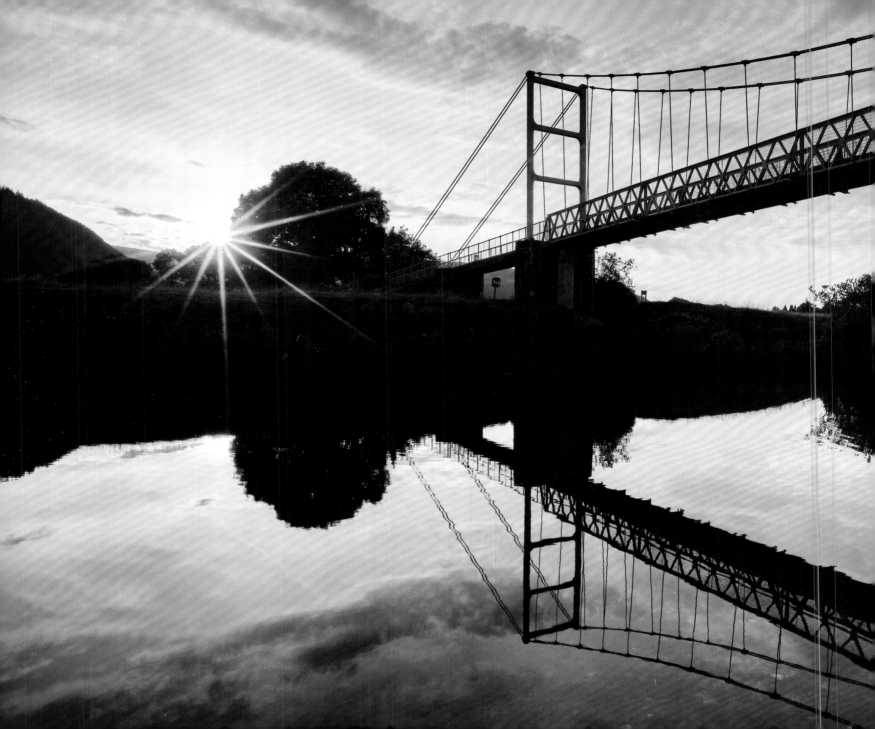

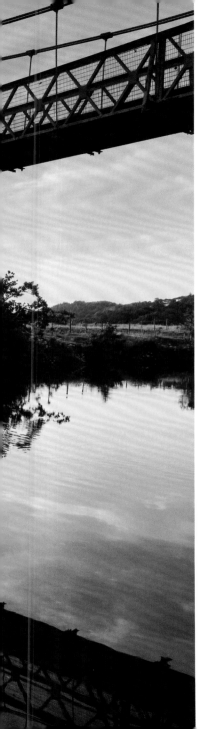

Oedaf ar y bont ar ddiwedd dydd. Os gwrandawaf yn astud, gallaf glywed y ferch ddeuddeg oed nad oedd eto'n fam i mi, yn mentro'n ofnus dros y bont ym more'i hoes, a honno'n sboncio dan draed wrth ei chroesi. Mi welaf hi a'i ffrindiau, ar ôl ysgol Sul, yn mynd yn rhuban dros y bont, ac ar hyd y cob rhwng y llwyni garlleg gwyllt yr ochr draw.

Yn yr haf, byddai Llyn Bwrw Eira'n eu denu dros Bont Gywar, i drochi. Roedd hwnnw'n lle diogel i fod, a'r plant wedi cael eu rhybuddio rhag mentro i'r afon ei hun, am fod trobwll ynddi, a rhai wedi boddi. Heno, clywaf eu chwerthin ar y gwynt.

Mae lleisiau hŷn i'w clywed yma hefyd. 'Cymru, Lloegr a Llanrwst' meddai'r hen air, a bu'r afon yn ffin rhwng tiroedd tywysogion Gwynedd, a thiroedd deiliaid brenin Lloegr; rhwng sir Gaernarfon a sir Ddinbych; rhwng Llanrwst a Threfriw. 'Hon ydyw'r afon, ond nid hwn ydyw'r dŵr' ac mae arwyddocâd y ffin wedi newid droeon yn ystod ei hanes hir. A'r bont hon bellach yn clymu'r ddwylan, yn ddolen rhwng dwy ardal. Ond er mor nerthol oedd ffin yr afon gynt, mynnai'r hen bennill fod grym serch yn gryfach fyth:

Afon Conwy'n llifo'n felyn,
mynd â choed y maes i'w chanlyn;
yn ei gwaelod mi rown drithro
cyn y trown mo 'nghariad heibio.

A rhyw ddiwrnod dof yn ôl at Bont Gywar, nid i 'roi trithro' ond oherwydd cariad o fath gwahanol. Dof yn ôl am un tro olaf hefo Mam, nid i ollwng cerrig, ond i fwrw ei llwch ar ddyfroedd ei phlentyndod, yn unol â'i dymuniad. Dyma'i Ganges hithau, yn ffin rhwng dwy ardal ... a rhwng dau fyd. Dof yma i ddiolch am ddoe, wrth sgeintio'r gorffennol o'r awyr i'r dŵr ...

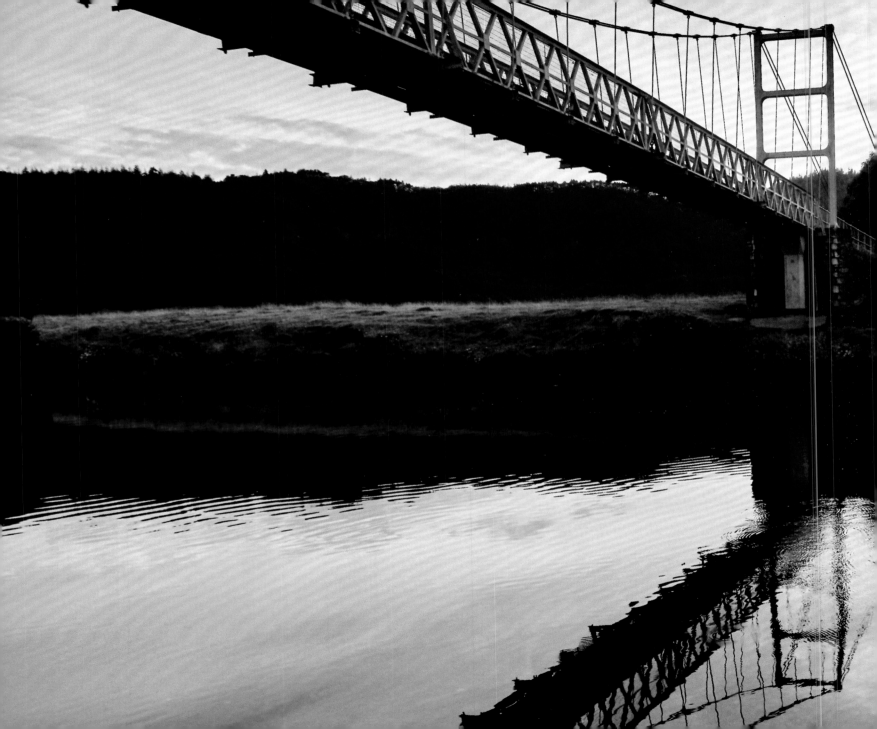

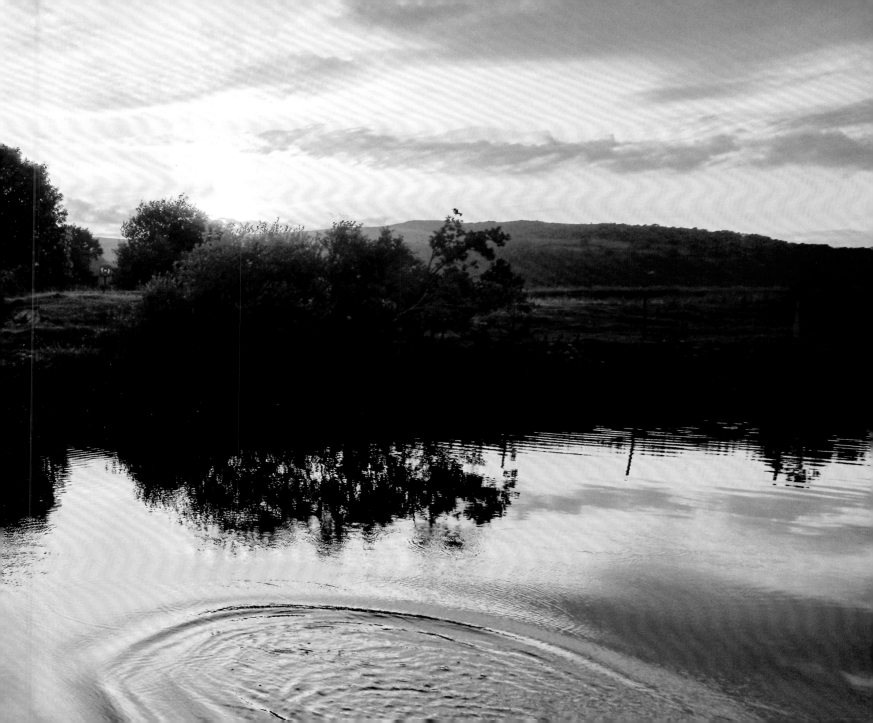

Coed Carreg y Gwalch

Myrddin ap Dafydd

Mae Coed Gwydir uwch Llanrwst wedi bod dan ofal y teulu hwn a'r sefydliad arall, ond i mi Dafydd ap Siencyn fu brenin y coed erioed. Yma, o afael cyfraith y cestyll estron y cadwodd fflam rhyddid ei daid, Rhys Gethin, yn fyw. I'r coed yma – y coed o dan 'y graig las' a welwn drwy ffenest fy llofft yn hogyn yn y dre – y down i fyw'r straeon am Herwyr Nant Conwy gan Emrys Evans, a ddarllenais yng nghyfrolau Cymru'r Plant.

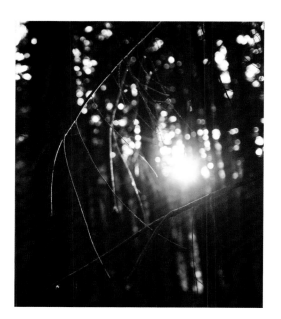

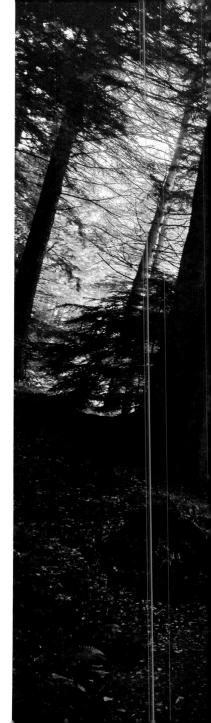

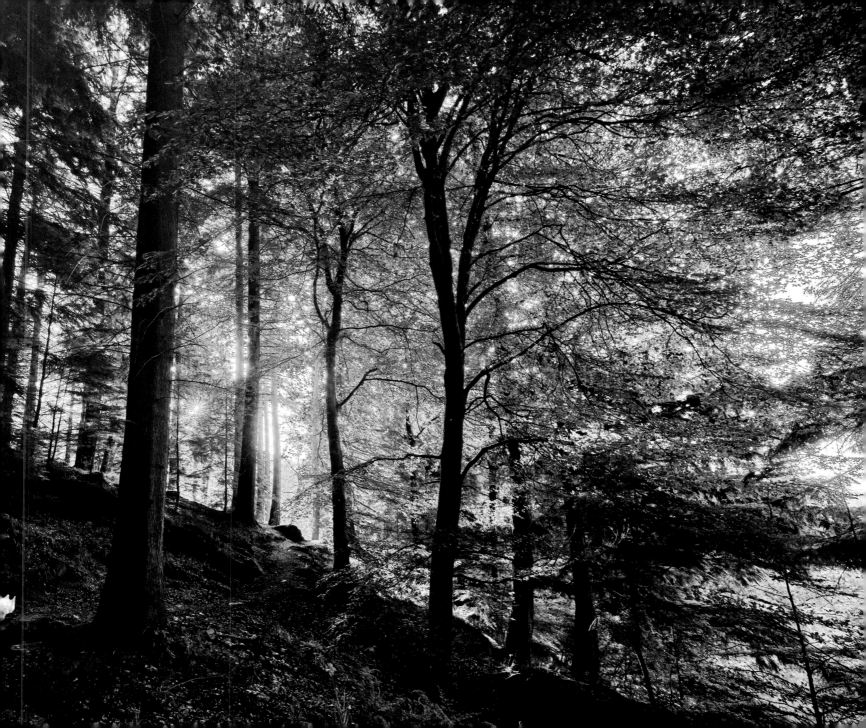

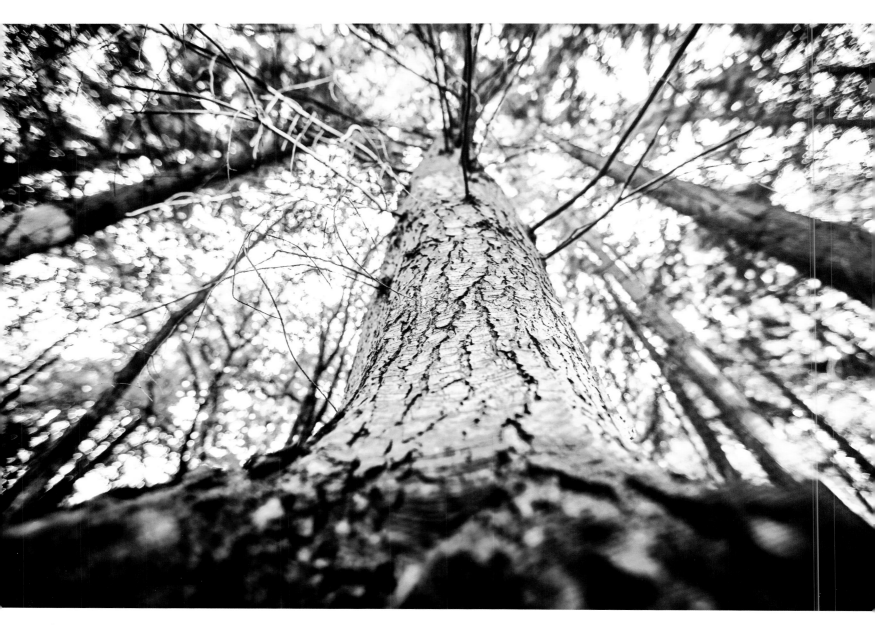

Fy nghyllell boced gyntaf, finnau'n gawr
yr allt, yn chwilio am bren onnen. Cylchu'r
llafn uwchben y bôn a naddu i lawr
i'r toriad. Clec wrth blygu, a'i gymhennu.
Cyll, yn wiail mân, i'r gawell saethau.
Rhoi llinyn tyn a'i ganu dan fy mawd.
Anelu. Boncyff ffawydd. Nes gweld sbonciau
taro'r nod.
 Mae Mai'n datgloi fy nghnawd
a braf bod 'nôl. Yr un un persawr chwil
gan flodau'r craf. Mae'r coed yn lletach – haws
eu saethu'n siŵr – ond cadw wnaf rhag cil
lygadu'r ynn a'r cyll ddof ar eu traws.
Cnocellau uwch fy mhen, a'r boc-boc-boc
fel weindio'r tant sy'n cynnal pwysau'r cloc.

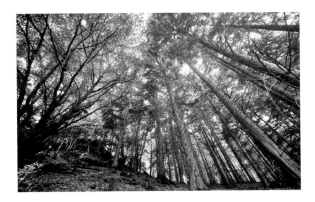

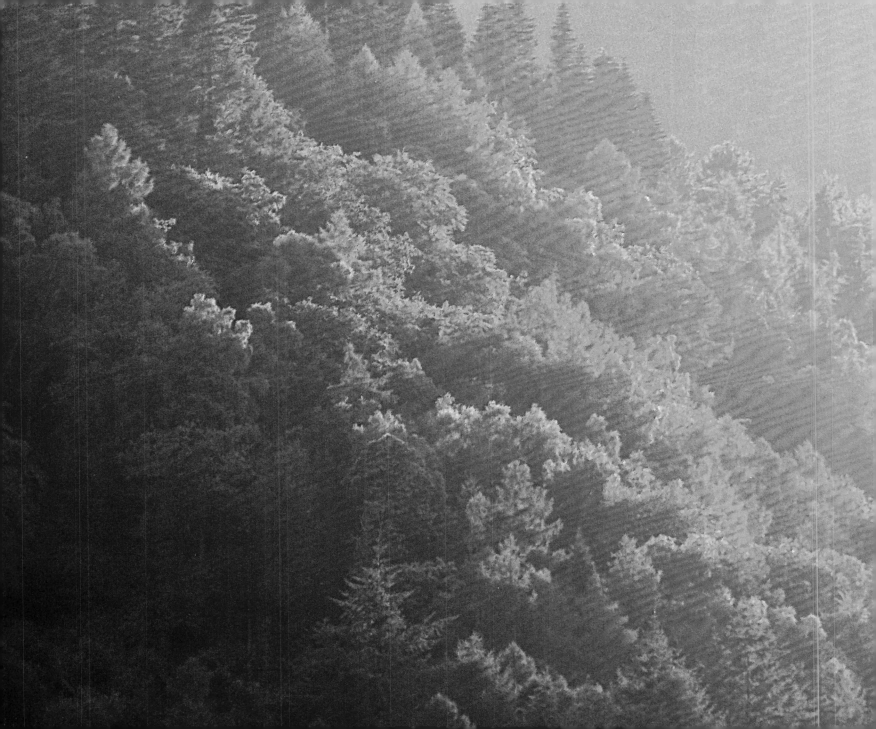

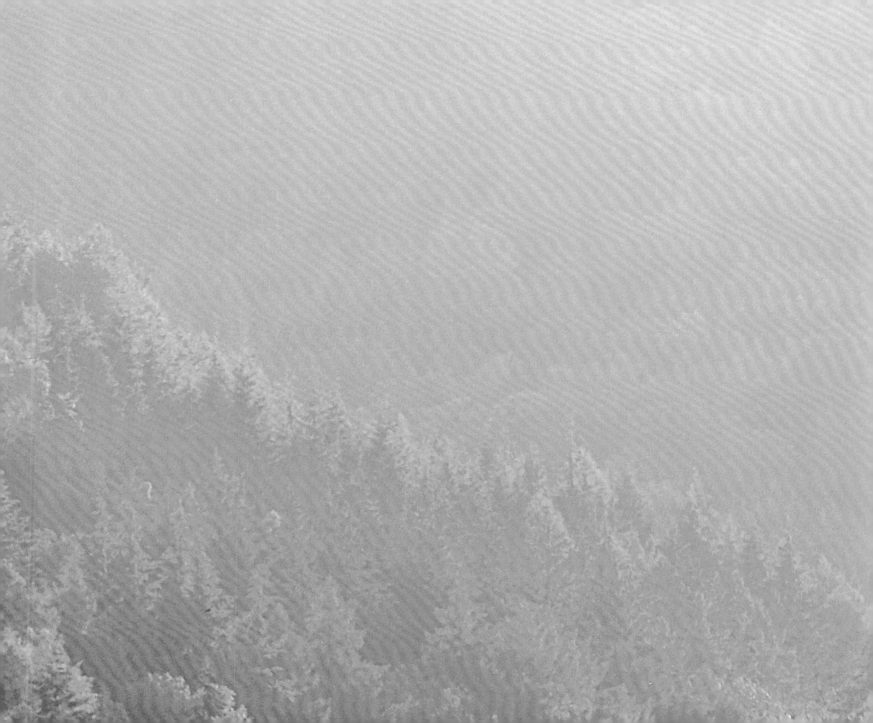

Mart Dolgellau

Bethan Gwanas

Y mab ydi'r ffarmwr bellach, dwi wedi ymddeol. Wel, i fod. Dwi'n dal i ddod i'r mart. Methu peidio; mae o yn fy ngwaed i. Dwi'n dod yma erioed, ers pan o'n i'n fachgien efo 'nhad a 'nhaid, pan fydden ni'n cerdded myllt a gwartheg y pedair milltir i lawr i'r dre, reit drwy ganol y sgwâr. Doedd 'na fawr o draffig y dyddiau hynny. Be? Dach chi ddim yn gwbod be ydi myllt? Na, fyddech chi ddim y dyddiau yma, debyg. Ŵyn gwryw dros ddeunaw mis wedi eu sbaddu oedden nhw, achos doedd neb yn bwyta ŵyn ifanc y dyddiau hynny. Ffasiwn diweddar ydi cig oen.

Ffasiwn diweddar ydi'r holl *foreign breeds* 'ma hefyd. Cadw gwartheg duon Cymreig fydden ni i gyd ers talwm; roedden nhw'n pori ar y llethrau yma cyn oes y Rhufeiniaid, yn siwtio'r dirwedd a'r tywydd i'r dim, ac yn frid hawdd eu trin – heblaw am y bustach gwirion hwnnw aeth Dad a fi â fo drwy'r dre ers talwm. Mi welodd y diawl ei adlewyrchiad mewn ffenest siop, a meddwl fod y bustach hyll hwnnw angen cweir. Aeth o ar ei ben drwy'r ffenest, cofiwch! Bu bron i Mr Hughes gael harten, y creadur. Rargol, roedd 'na lanast yno, a bu bron i 'nhad gael harten pan gafodd o'r bil.

Mi fydden ni'n godro'n gwartheg bryd hynny hefyd, ond dim ond digon i ni ein hunain. Mi fydda i'n hiraethu weithiau am deimlo 'nhalcen yn gynnes yn erbyn bol y fuwch a chlywed tincian y llaeth yn tasgu i mewn i'r bwced metal nes ei fod yn codi'n drwch o ewyn. O, a blas yr hufen fyddai'n hel yn felyn i'r wyneb yn y ddesgil wedyn – dydi'r hen laeth hanner sgim 'ma ddim yn yr un cae ar dy gornfflêcs.

Roedd yn rhaid i ni ddod i'r mart er mwyn gwneud pres, wrth gwrs, ond roedd dod yma yn ein cadw ni'n gall hefyd. Mae pawb angen cymdeithasu, angen sgwrsio weithiau efo rhywun o'r un

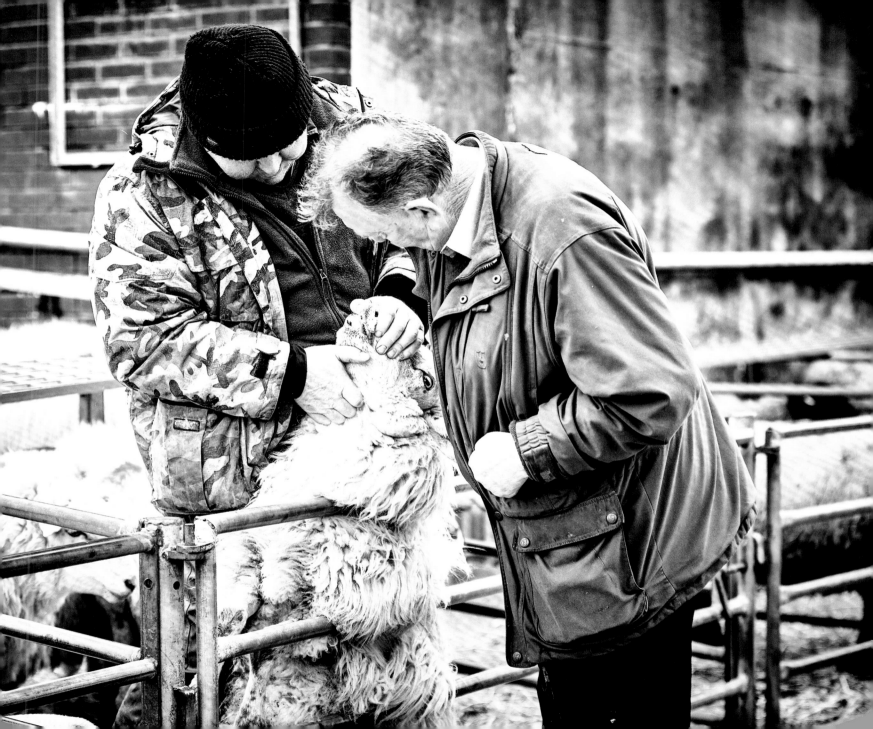

anian, a does 'na fawr o sgwrs i'w gael efo dafad. Mi ddylwn i fod wedi sgwrsio mwy efo Gwenda, ond ro'n i'n rhy brysur yn bwyta gan amlaf, llowcio 'mwyd cyn brysio'n ôl allan i'r caeau wedyn; ac ro'n i'n cysgu ar fy nhraed ar ôl swper, ac yn bendant ddim isio neb yn fy mwydro i a finnau'n trio gwrando ar y newyddion neu *Z Cars*.

Diwrnod mart ydi'r un diwrnod o'r wythnos pan ga i fod yng nghwmni pobl yr un fath â fi, pobl sy'n dallt. 'Dan ni'n rhannu'r un byd a'r un problemau, ac yn chwerthin am yr un rhesymau. Ac mae 'na gryn dipyn o dynnu coes a chwerthin yma. Mae 'na raen da ar bob anifail y dyddiau yma, ond nid felly oedd hi ers talwm, a dwi'n cofio, ar ôl gaeaf caled, rhywun yn sbio ar wartheg go denau yn cyrraedd y mart fis Ebrill, ac yn deud yn blaen, 'Neith rhein ddim clywed sŵn y gog ...' Mae hiwmor ar adegau tywyll yn bwerus, tydi, ac mi fu criw ohonon ni'n chwerthin am hir ar ôl honna.

A dyna i chi pan werthodd un o fy nghymdogion hwrdd am bris mawr, mi waeddodd rhywun o'r dorf, 'Dwi'n gallu gweld y *flake maize* yn ei ddannedd o!' Ia, dach chi'm yn dallt hynna os nad ydach chi'n ffarmwr, beryg. Awgrymu bod yr hwrdd wedi cael ei bampro mae hynna, iawn?

Na, mae 'na waith dallt os nad ydach chi'n perthyn, decini. Digri ydi gweld wynebau ymwelwyr sy'n dod yma; does gynnyn nhw ddim syniad mwnci be mae Dic yn ei weiddi pan fydd o ar ganol gwerthu.

'So it's all in Welsh? Can't understand a word.'

'No, that's English. He just counts very fast.'

'Dan ni'n ei ddallt o'n iawn, ac mae o'n ein dallt ni: bob nòd o'r pen, bob bys yn codi blewyn, bob ael yn codi'r mymryn lleia. Fiw i rywun diarth grafu ei drwyn neu ddal llygaid Dic yn rhy hir;

'So you're bidding on this fine bull, madam?'

Cofiwch chi, mae 'na gryn dipyn o wylltio a rhegi hefyd, pan fydd y prisiau'n gythreulig o sâl, achos mae pris sâl wedi'r holl waith, a hynny am anifail da, yn brifo i'r byw.

Nid pawb sy'n dallt be sy'n gyrru ffarmwr. Nid pawb sy'n dallt nad ydi ffarm fawr yn Surrey yr un fath â ffarm ar graig ym mynydd-dir

cefn gwlad Cymru. Fedri di'm tyfu llawer ar dir sâl, heblaw gwair a chydig o datws. Riwbob ac eirin Mair oedd acw, a hen berllan efo afalau bwyta a choginio. Byddai Gwenda'n licio tyfu blodau, ond mae'r chwyn wedi hen gymryd drosodd bellach.

Mae pawb yn meddwl mai pres sy'n ein gyrru ni, ond mae'n gymaint mwy na hynny. Y balchder o fod wedi magu anifeiliaid o safon ydi o i mi; pan dach chi wedi buddsoddi mewn hwrdd neu darw, ac o weld yr epil, yn gwybod eich bod chi wedi dewis yn dda. Braf ydi gallu mynd â rhywbeth dach chi'n falch ohono i'r mart a chlywed eich cymdogion yn canmol. A dwi wedi dysgu'r mab yn dda, chwarae teg, nid 'mod i'n deud hynny wrtho fo. Mae'n siŵr y dylwn i ganmol mwy arno fo. Roedd Gwenda wastad yn fy mhen i am hynny. Ond mi ges fy magu i beidio â chanmol gormod ar dy dylwyth dy hun. P'run bynnag, dyw ffermwyr ddim wastad angen geiriau i ddallt ei gilydd.

Nid fi ydi'r unig un yma sydd wedi ymddeol. 'Dan ni i gyd yn dal i ddod tra medrwn ni, achos does yr un ffarmwr yn gallu rhoi'r gorau iddi go iawn. Mae'r gwaith yn ein gwythiennau ni, ac mae sylweddoli dy fod yn methu waldio polyn ffens neu godi carreg fawr fel cynt yn ddwrn yn dy stumog.

Tra bydda i'n dal i fedru, mi fydda i'n helpu'r hogyn 'cw. Dwi'n dal i gneifio, ond yn arafach; yn tynnu ŵyn, ond yn sythu 'nghefn yn fwy gofalus; yn dal i hel mynydd, ond ar gefn y *quad*.

Tra byddwn ni'n dal i fedru symud, mi fyddwn ni i gyd yn dal i ddod i'r mart.

Tiroedd ein Cof

Ieuan Wyn

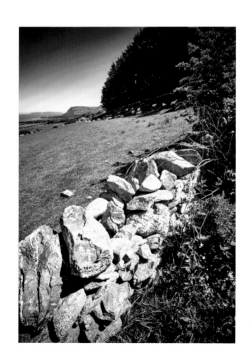

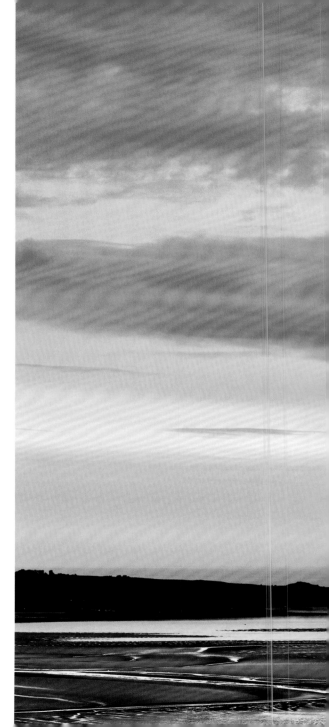

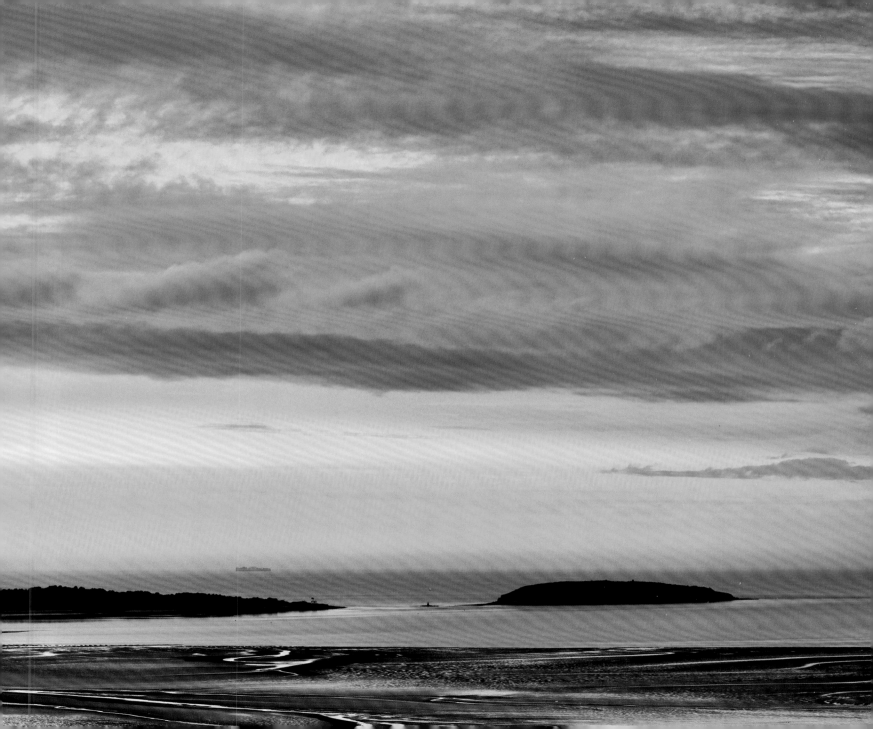

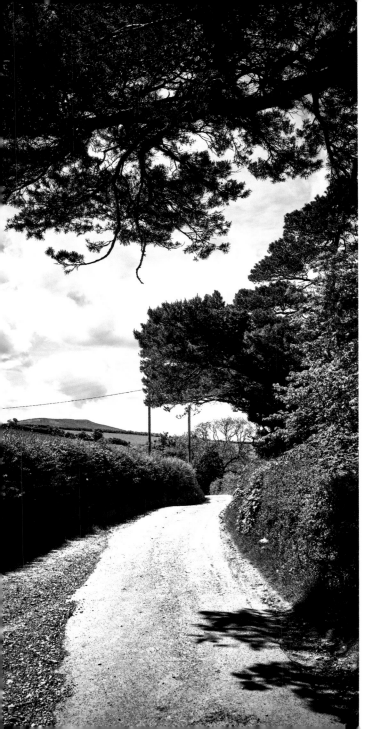

Mor hyfryd yw cyrraedd y llecyn ar ben y lôn
A throi i weld y môr o odre'r mynyddoedd.
Gerwinder y Carneddau, a llyfnder Menai a Môn,
Fu'n dal ein llygad a'n calon drwy'r blynyddoedd;
Ein dal o hyd yng ngafael bro a gwlad
Wrth oedi'n hir yn hafau ffridd y Bronnydd,
Gan deimlo yno dynfa cyfoeth ein treftad
Fel gwreiddiau byw yn nwfn y llechwedd llonydd.
Yma y deuai'r tywysogion i oedi er pob gwae
A syllu ar eu teyrnas hardd o orsedd y gweunydd;
Roedd gweld Llan-faes a Phenmon, Ynys Seiriol a'r bae
Yn lleddfu cur yr her fu'n eu bygwth beunydd.
Down ninnau yma heddiw i oedi ar ein hynt
A chofio'n hanes hir a thalu gwrogaeth
I'r dewraf rai fu'n gwarchod Gwynedd gynt
A rhoi i ni ein hiaith trwy deulu a chymdogaeth.
Mae caru gwlad o hyd yn llawn gofalon,
A rhodd y cwlwm hwn yw braint y galon.

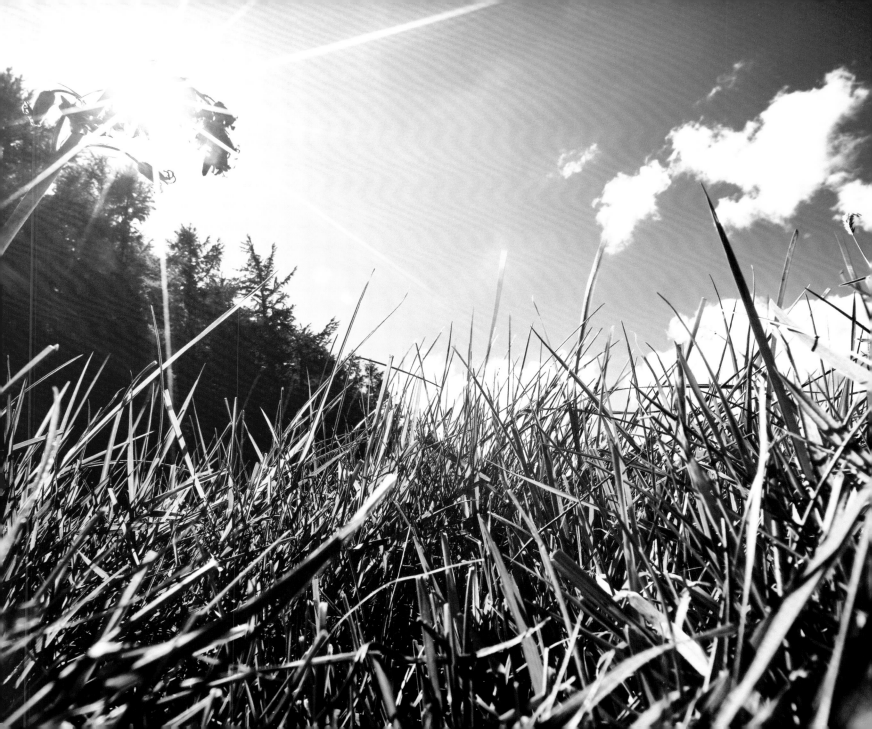

Rhiwlas

Manon Steffan Ros

Dyma'r lle i ddod at fy nghoed; dod at fy mynyddoedd; dod at fy hanes hyfryd fy hun. Rhiwlas, siâp llygad ffeind o bentref sy'n eich croesawu i Eryri. Ym mol bob nos, a finnau'n byw yn bell o'r lle yma, rydw i'n dychwelyd i fy llofft fach, a dryswch cwsg yn mynnu mai yn fy ngwely bach fy hun ydw i, yn bedair ar ddeg eto.

Mae ysbryd fy mhlentyndod ym mhob modfedd o'r fan hyn.

Ar y Creigiau, ble roedd Craig Fawr yn dŷ i chdi a Chraig Teulu yn dŷ i fi, roedden ni'n creu dodrefn a pharwydydd a theuluoedd cyfan yn ein pennau, yn cynnig dychymyg i'n gilydd i'w rannu. Byddai'r rhai dewr yn mentro i lawr y *Death Slide*, y graig serth, beryg – ond nid fi. Byddwn i'n aros gyda'r teulu bach anghenus, dychmygol, yn dal llaw fy hogan fach, Heulwen, oedd yn ddim byd mwy nag awyr iach a stori yn fy mhen.

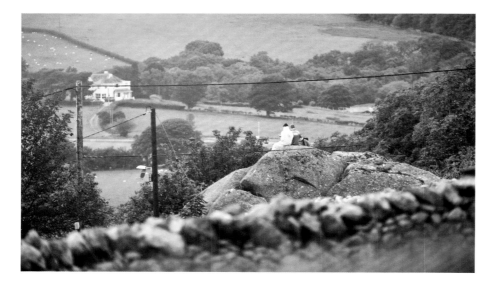

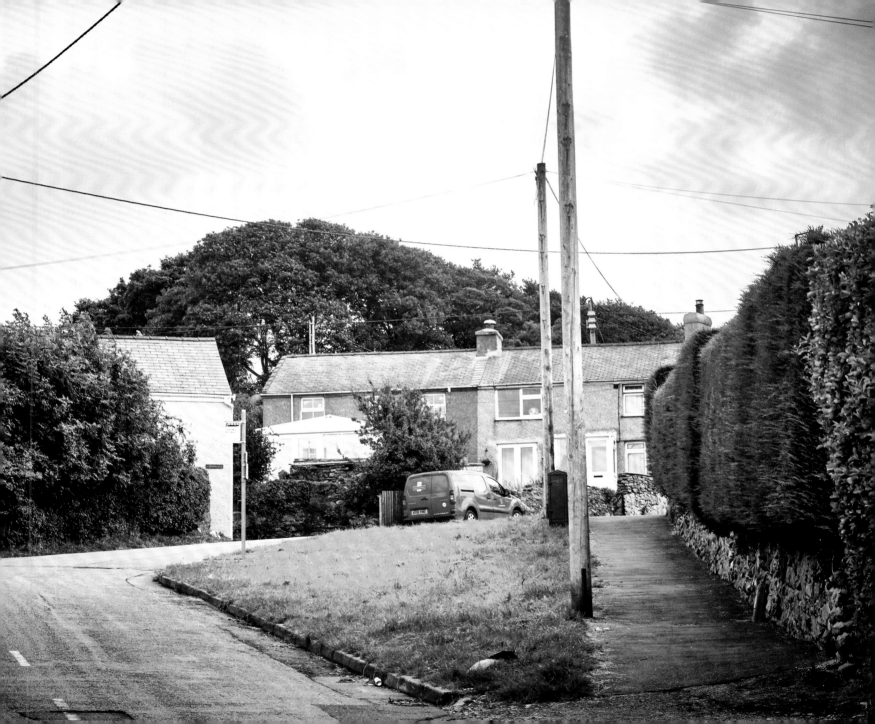

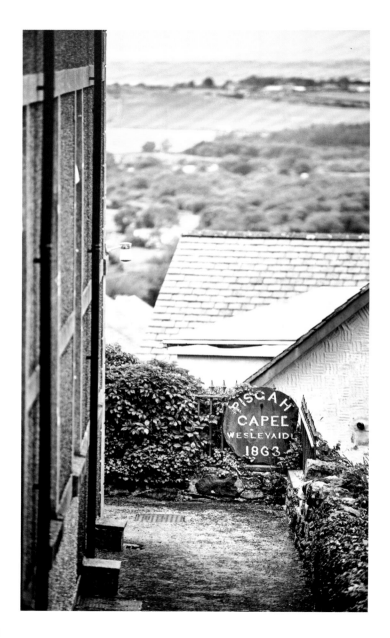

Capel Pisgah, ac arogl hen Feiblau a phren yn llenwi'r lle, atgof rhes o hen Antis oedd ddim yn perthyn yn y seddau gweigion – Anti Buddug, Anti Dyddgu, Anti Heulwen, Anti Rhiannon. Mae blas y fferins bach crwn a gawn gan Anti Ann yn dal ar fy nhafod yn y lle yma, a chynhesrwydd ei gwên garedig.

Moelyci, y mynydd sy'n ein gwarchod ni. Dacw'r llwybr ble dysgais gerdded, a'r pwll budr ble bu bron i mi foddi wrth bwyso drosodd yn edrych ar y grifft yn britho'r dŵr. Dyma lle dychwelaf yn flynyddol i hel llus, gan gofio Mam a fi'n gegau lipstic llus, yn gwenu. Dwi'n dal i godi o 'nghwrcwd wrth gasglu, yn chwilio amdani'n reddfol.

Yn y Camp yn dair ar ddeg oed, 'dan ni'n eistedd wrth yr afon efo poteli bach o gwrw ti wedi eu dwyn gan dy dad, a dwi'n smocio brwyn, yn blasu gwyrddni'r caeau ar fy nhafod. Os oes ganddon ni bres ac amynedd, mi gerddwn ni i Garej y Beran dros y caeau, i brynu Chomp am 10c, a chan o Coke am 40c.

I lawr o Garreg y Gath, heibio Stryd Uchaf a Chae Glas a Chaeau Gleision a Bro Rhiwen, haid ohonon ni, plant bach yn mynd i'r ysgol, aeth yn blant mwy oedd yn mynd i ddal y bws i'r ysgol fawr, aeth yn bobl ifanc oedd yn cerdded i'r noson gwis yn y Vaynol Arms er mwyn cael profi i'r byd cyn lleied oedden ni'n wybod, a phrofi i'n gilydd faint o gwrw du Old Tom oedden ni'n gallu ei yfed ar noson ysgol.

Y dderwen ar waelod Lôn Bach Awyr, y lôn sy'n arwain at adref, breichiau ei changhennau yn ymestyn i bob cyfeiriad, yn gofyn, I le ei di nesa? Pa lwybrau ydy dy rai di? Rydan ni wedi crwydro, ffrindiau'r cwis tafarn a finnau, ac mae'r antis sydd ddim yn perthyn wedi mynd. Dydy Mam ddim yma i hel llus bellach. Ond mae hoel ein traed ni'n dal yma, yn ein cynefin.

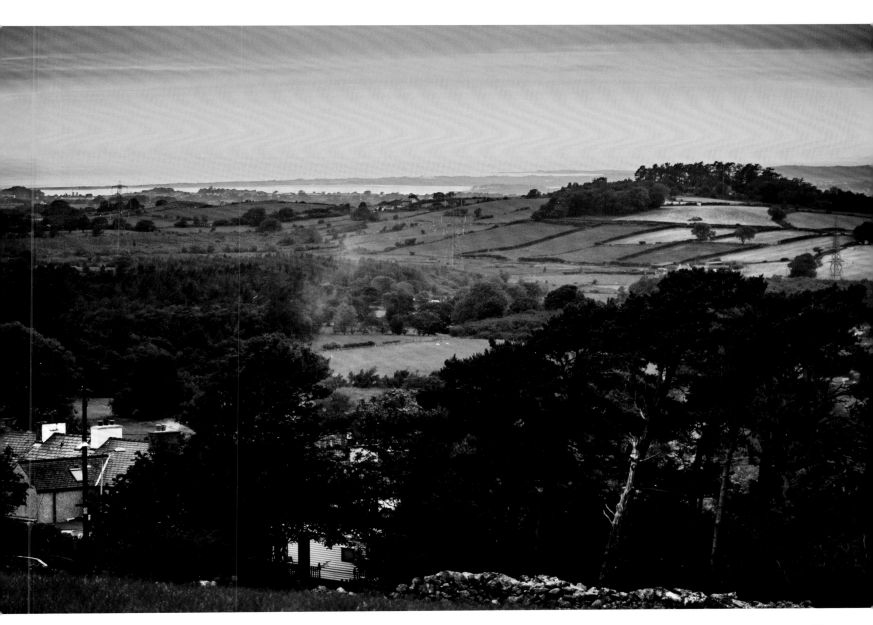

Bermo

Haf Llewelyn

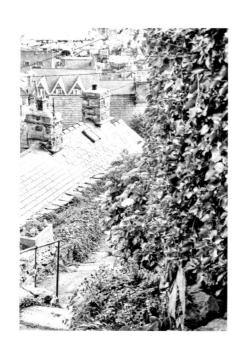

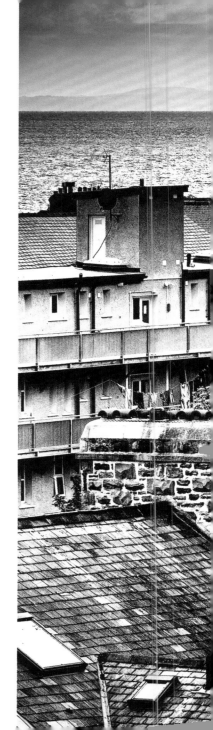

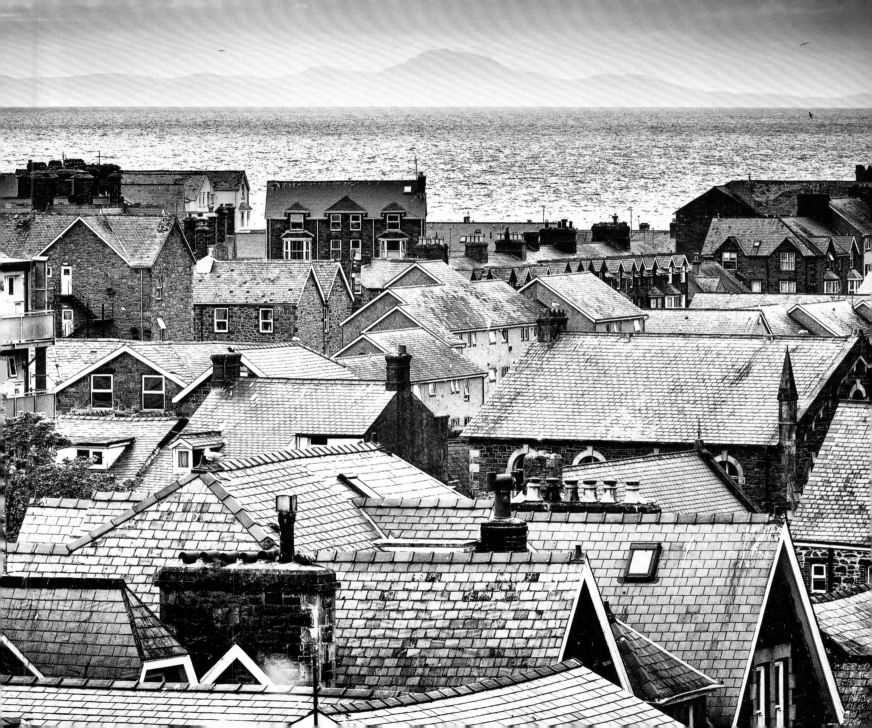

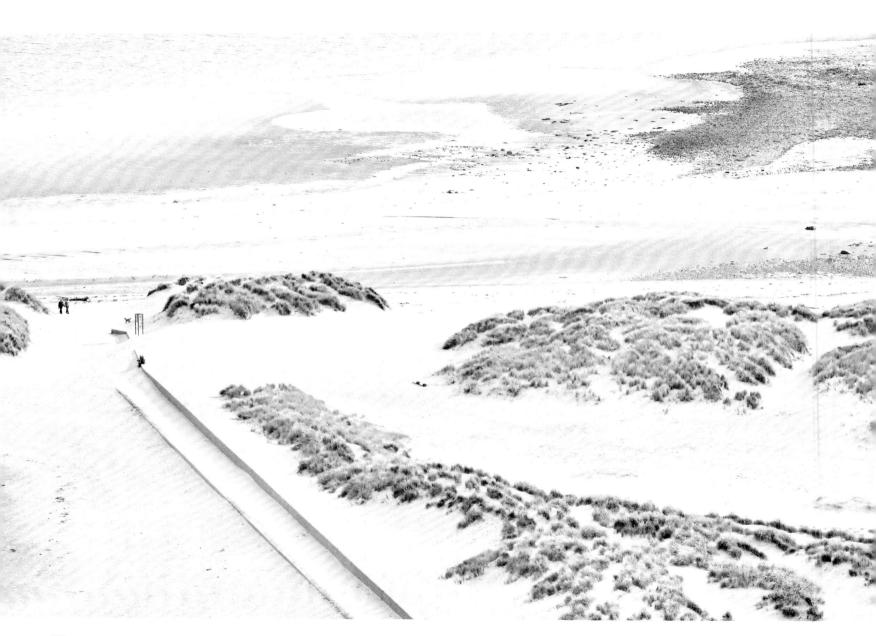

A'r ha' yn llusgo'i draed ar gornel stryd,
mae'r peli glan y môr yn fyr eu gwynt –
cloffi wna dawns y *Waltzers*, ac mae'n bryd
gostwng y prisiau yn y siopau punt;
a rhwng y twyni, yn y smwclaw llwyd,
ni faliai'r wylan fod y chips rhy hallt,
mae'n ysgwyd ddoe o'i phlu ac yna cwyd
i wylio'r rhai sy'n mynd, o ben yr allt.
Fe ŵyr am bob hen ddefod gadael tir,
pendilio'r trên dros aber, clic-di-clac,
neu godi hwyl i wên yr awyr glir,
neu falle am y bwlch – gan sgwyddo pac.
Does dim yn newid, meddai wrthi ei hun,
a'r haul yn boddi'n wyn am benrhyn Llŷn.

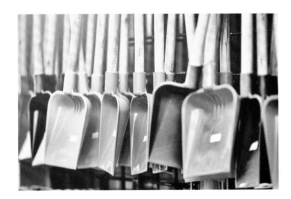

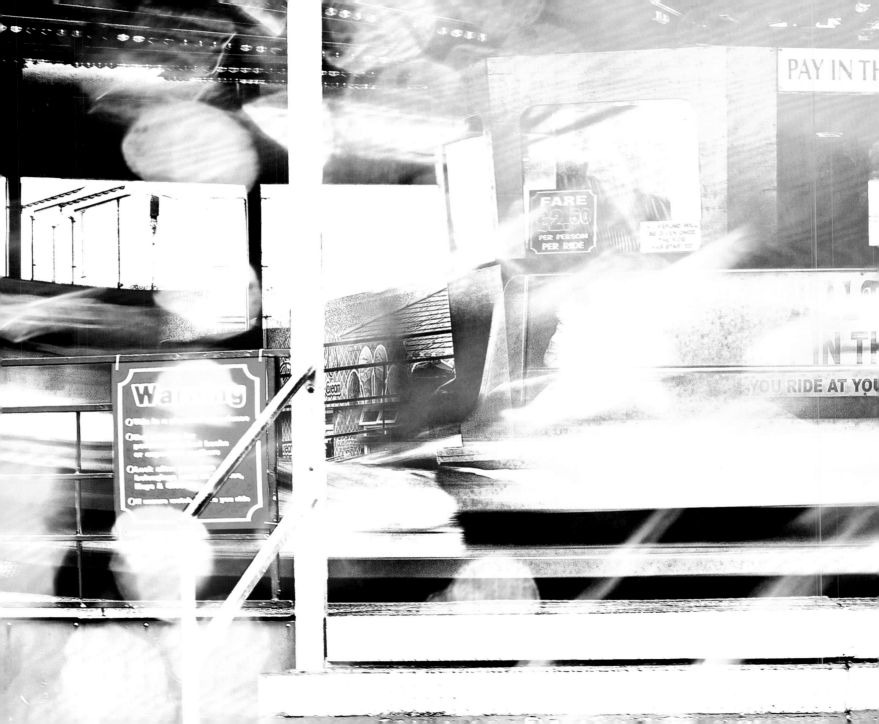

Moel Tryfan: 'Troi Menai yn Waed'

Angharad Tomos

> Clywid sŵn cerrig yn disgyn o domen y chwarel ... Yr oedd
> gwlad eang o'u blaenau ac o'r tu cefn iddynt, ac ar chwith,
> ymestynnai'r môr ...

Er mai sôn am Foel Tryfan yn 1880 mae Kate Roberts yn *Traed
Mewn Cyffion*, ar wahân i ddyfodiad ambell beilon, does fawr wedi
newid mewn bron i ganrif a hanner. Rhyfedd ydi byw mewn lle y mae
eich hoff lenorion eisoes wedi rhoi i chi'r geiriau sy'n darlunio'r
dirwedd. Pan gerddaf o Rosgadfan i Waunfawr, troedio'r Lôn Wen a
wnaf. Pan af i ben y Cilgwyn ar noson o haf, gweld Llŷn drwy lygaid
Jane Gruffydd ydw i.

Yn *O Gors y Bryniau* mae disgrifiad manwl o'r olygfa hon, yn sôn
am 'ryw harddwch na welid mohono'n gyffredin'.

> Bob nos o'u bywyd, gwelodd chwarelwyr yr ardal hon yr haul
> yn machlud dros Fôr Iwerydd neu dros Sir Fôn. Yn yr haf, ei
> dân yn troi Menai yn waed am hir ...

Ond, yn gwbl driw iddi hi ei hun, aiff Kate Roberts yn ddyfnach. Mae
Ifan Dôl Goed yn cwestiynu a gymerodd y gweithwyr amser i
edmygu'r golygfeydd. Ni olygent fawr 'i bobl a driniai dir mor llwm'.
Ond y diwrnod arbennig hwnnw, roedd rhyw fawredd yn perthyn i'r
darlun. 'Bu fyw yn yr ardal hon am hanner can mlynedd heb erioed
weld dim ond moddion llwgu pobl.'

Dyna pam mai teimladau cymysg a gaf wrth edrych ar domenni
llechi. Fedr rhywun ddim diystyru'r dioddefaint a roddodd fod iddynt.
Roedd bywydau'r chwarelwyr a'u gwragedd yn eithriadol o llwm, roedd
eu cartrefi yn llaith a chyfyng, roedd pobl yn aml ar eu cythlwng, ac
roedd yn ddiwydiant oedd yn gwneud llanast o gyrff dynion.

Rhyw euogrwydd ddaw i mi wrth droedio'r hen lwybrau,

euogrwydd 'mod i'n rhamantu ffordd o fyw oedd yn gwbl ddiramant, teimlo cywilydd 'mod i'n byw bywyd na allent fod wedi breuddwydio amdano. Does gen i ddim amgyffrediad o sut brofiad ydoedd i gael gŵr yn gweithio yn y chwarel, a'r perygl dyddiol na welwn ef yn dod adref i gael ei swper. Wn i ddim sut beth ydyw i geisio cyfrif ceiniogau i fwydo 'mhlant, o weld gobeithion yn cael eu dryllio, a'r ofn mwyaf fyddai gen i fyddai i salwch ddod dros y trothwy. O golli iechyd, neu aelod o'r teulu, sut byddwn i'n dal ati dan bwn y gofid? Mae 'mharch i at drigolion y dyffryn hwn yn cynyddu wrth i mi wir ystyried eu bywydau.

Mae yna bethau yr ydw i yn cenfigennu atynt. Heb dechnoleg na newyddion 24 awr y dydd, roedd eu byd yn dipyn mwy cyfyng. Roedd cymdogaeth dda yn clymu rhywun at fro. Yn fwy na dim, falle 'mod i'n

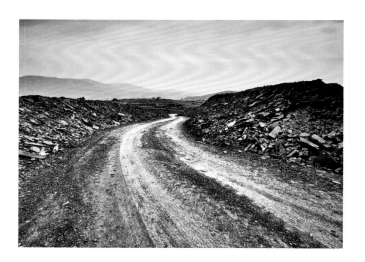

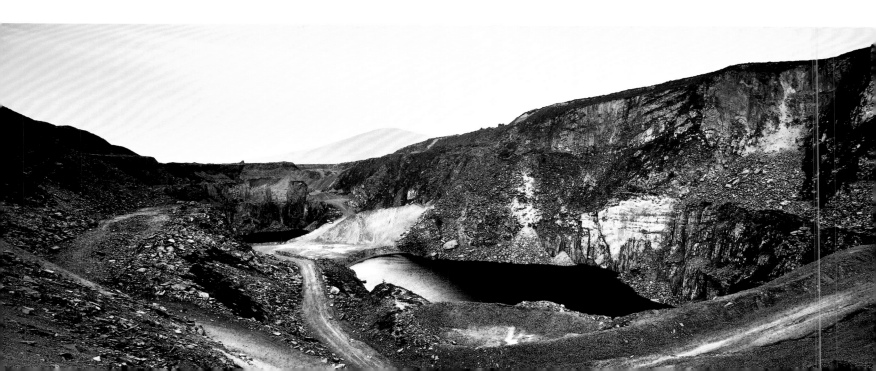

hiraethu am y tawelwch oedd yn nodweddu eu bywydau, tawelwch lle gallech glywed sŵn llechi yn symud ar y domen ...

Ac oni bai am agor y chwareli hyn, ni fyddwn i na neb arall yn byw yma o gwbl. Dod yn sgil y chwareli wnaeth y pentrefi, Penygroes, Llanllyfni, Talysarn, Nantlle, Fron, Carmel, y Groeslon. Yn y rhain y codwyd capeli, ac yma y dysgodd plant i ddarllen a sgwennu a chanu, ac adrodd rhesi o adnodau ar eu cof. Biti iddynt orfod gadael i'w meibion fynd i'r chwarel, a'u merched i fynd i weini. Doedd dim prinder meistri i gymryd mantais o'u llafur. Doedd dim prinder rhyfeloedd i ddwyn y dynion ifanc ymaith.

Ond bod yn ddiolchgar wnawn ni yn Nyffryn Nantlle na chawsom Lord Penrhyn neu Assheton Smith i'n trin yn yr un modd ag y cafodd chwarelwyr Bethesda a Llanberis. Casgliad o chwareli llai oedd yn Nyffryn Nantlle, a llawer o'r chwarelwyr yn cadw tyddyn yn ogystal. Ddaru hyn ddim atal Sgweiar Glynllifon rhag ceisio dwyn y tir comin i fod yn rhan o'i stad. Ond bob tro y byddai gweithwyr Glynllifon yn codi wal i ddynodi ffin, byddai'r chwarelwyr wedi ei thynnu i lawr erbyn y bore. Yn y diwedd, heriwyd teulu Glynllifon yn gyfreithiol, a gwerin gwlad a drechodd. Wnawn ni ddim anghofio hyn.

Mae hanes pellach i fynydd Moel Tryfan. Bron i ddau gan mlynedd yn ôl, dechreuodd dynion amau Stori'r Creu yn Genesis. A dweud y gwir, roedd cryn amheuaeth a oedd Noa wedi byw o gwbl, heb sôn am greu arch a'i llenwi efo anifeiliaid. Damcaniaethau Darwin oedd wedi dyfnhau'r ddadl, a meddyliodd y gallai gwahanol haenau yn y tir benderfynu ai myth neu ffaith oedd y Dilyw. I ble daeth o i brofi'r pwynt yn 1842? I Foel Tryfan, credwch neu beidio!

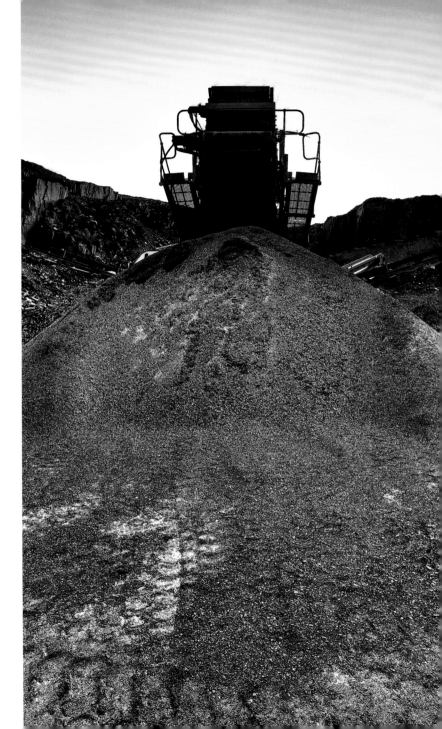

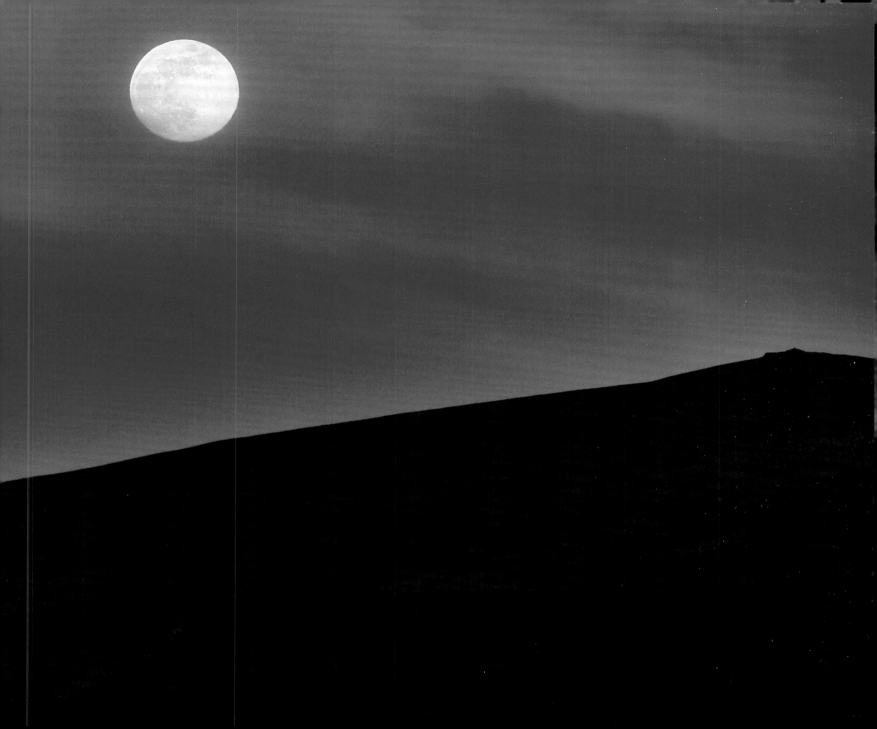

Caru Carreg

Angharad Price

Pe gellid caru carreg, llechen fyddet ti.
Fy nghynefin ers cyn co'.
Ffens a llawr a tho.

Dôi dal yr haul yn rhwydd i ti.
Roedd 'na gynhesrwydd yn dy groen
ddyffeiai boen.

Symudai'r cysgod fel bys cloc ar draws dy bryd
pan giliai'r heulwen. Ac nid oedd ias
a allai farcio'r glas.

Ai'n gwaith ni'r plant oedd dadansoddi craig?
Digon synhwyro deudod pridd a maen,
hyrddiad y graen.

Orielau briw y chwarel oedd ein mynydd ni.
Mae'r toeau a'r tomennydd yn coffáu
dy wydnwch brau.

Y crawiau blêr sy'n sefyll yn y cae,
a'r weiren gam fel sgrifen rhwng pob un
yn cadw'r ffens yn un.

Mae 'na ryw frad ym meini'r fynwent.
Llechen lân. A rhuad mud
dy enw ar ei hyd.

Yn fy nghynefin mae dy go'. A phe gellid
caru carreg, fan'cw, yn y chwarel friw
mi fyddet eto, Dad, yn fyw.

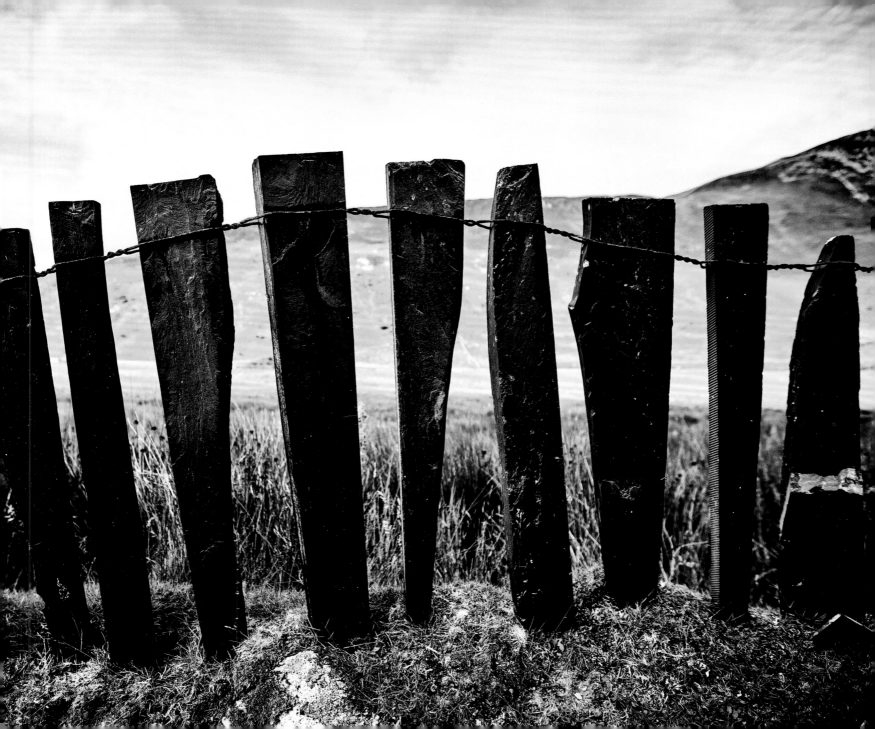

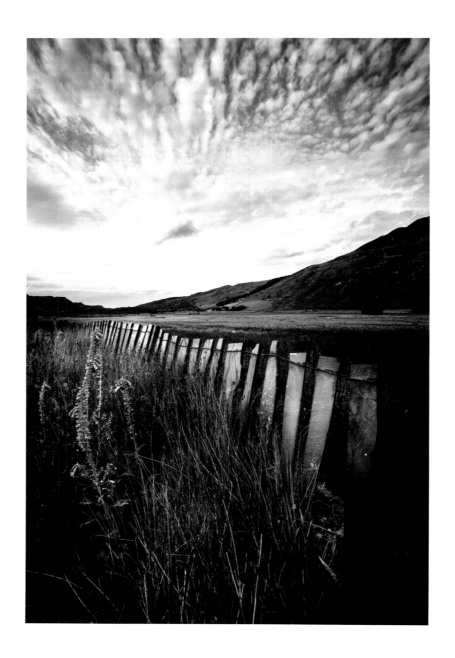

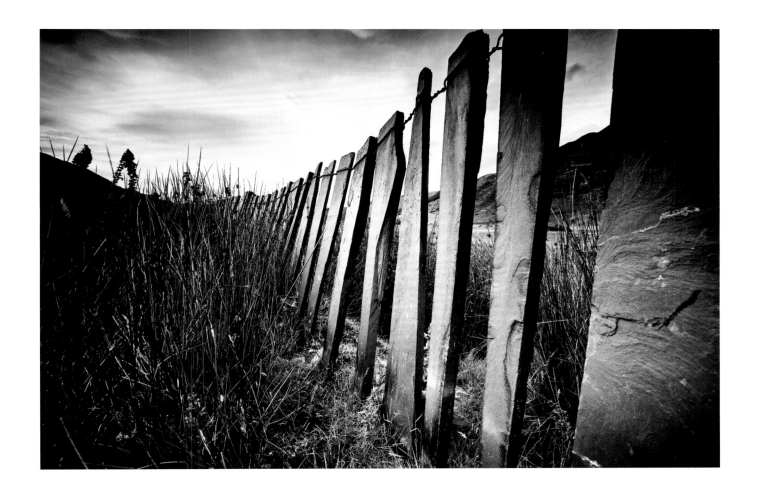

Bryn Cader Faner

Dewi Prysor

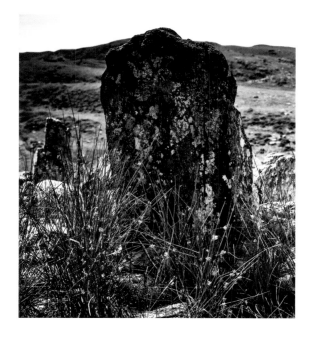

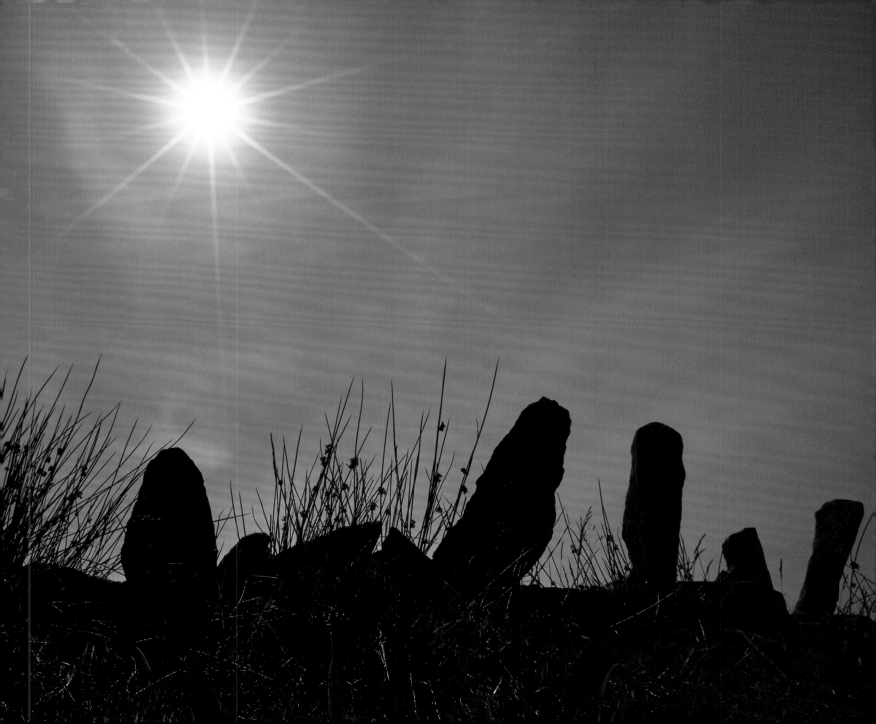

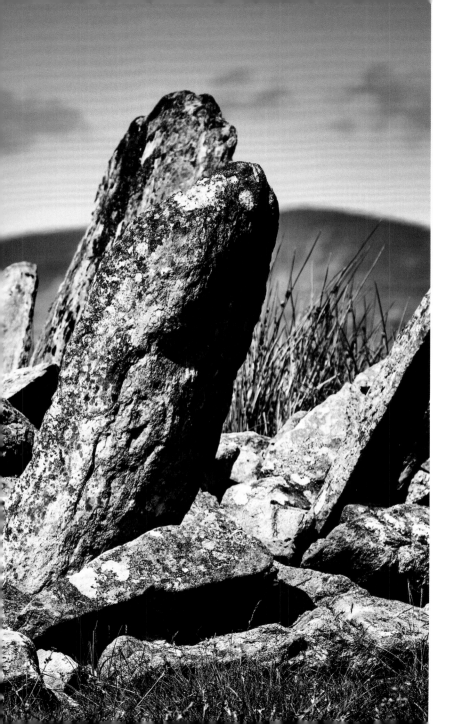

Maen nhw'n 'darganfod' pethau newydd amdanom, weithiau,
yn ôl eu rhaglenni teledu;
pethau rydan ni yn wybod erioed.
Daethom yma, meddan nhw, pan doddodd y rhew,
dim ond i gael ein dal, nes ymlaen,
wrth i'r môr godi
a'n gwahanu o'r cyfandir.
Ond rydan ni'n gwybod hyn;
rydan ni'n cofio Cantre'r Gwaelod.

Gan amlaf, yr un hen drefn yw hi;
israddio, anwybyddu, celu
a dileu hoel ein traed o dirlun hanes.
Cawsom ein dysgu, meddent,
gan newydd-ddyfodiaid mwy galluog na ni,
i greu crochenwaith a thrin efydd.
Nid rhannu syniadau a chydweithio, o na,
nid ni, oedd yn gweld wynebau mewn creigiau
ac yn nŵr llyn,
yn adnabod y golau
a chwipiadau'r gwynt.

Ni fu ganddom wareiddiad o unrhyw fath, meddid.
Ni, y bobl gynhanesyddol.
Heb gastell, heb werth.
Ond dros bedair mil o flynyddoedd yn ôl
roeddem yn creu celfyddyd cyhoeddus fel hyn,
â'r tirlun yn rhan o'r llun –
y meini'n fframio'r mynydd
neu'n dynwared amlinell y gorwel –
neu, fel ym Mryn Cader Faner,
yn creu llwyfan i Eryri a'r môr a'r meini
serennu, a dod â dau fyd ynghyd
i gofio un o'n hanwyliaid.

Bedair mil o flynyddoedd yn ôl,
roedd ein gwareiddiad eisoes yn hen.
Ac yma, ar y llwybr rhwng Ardudwy a'r byd,
mae'n hathroniaeth cyn hyned â'r sêr.

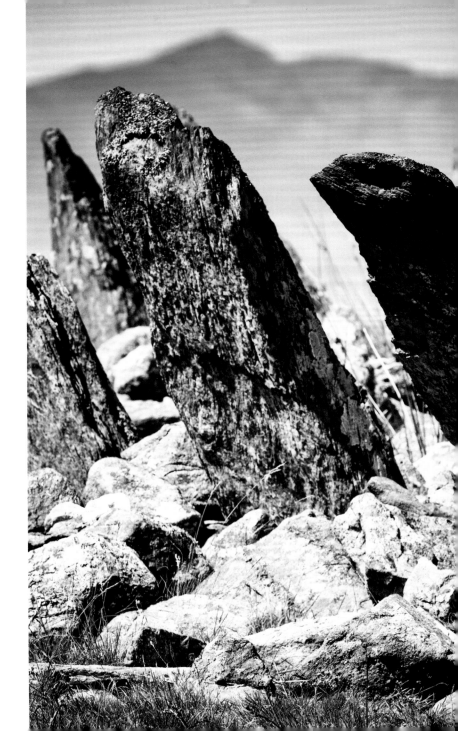

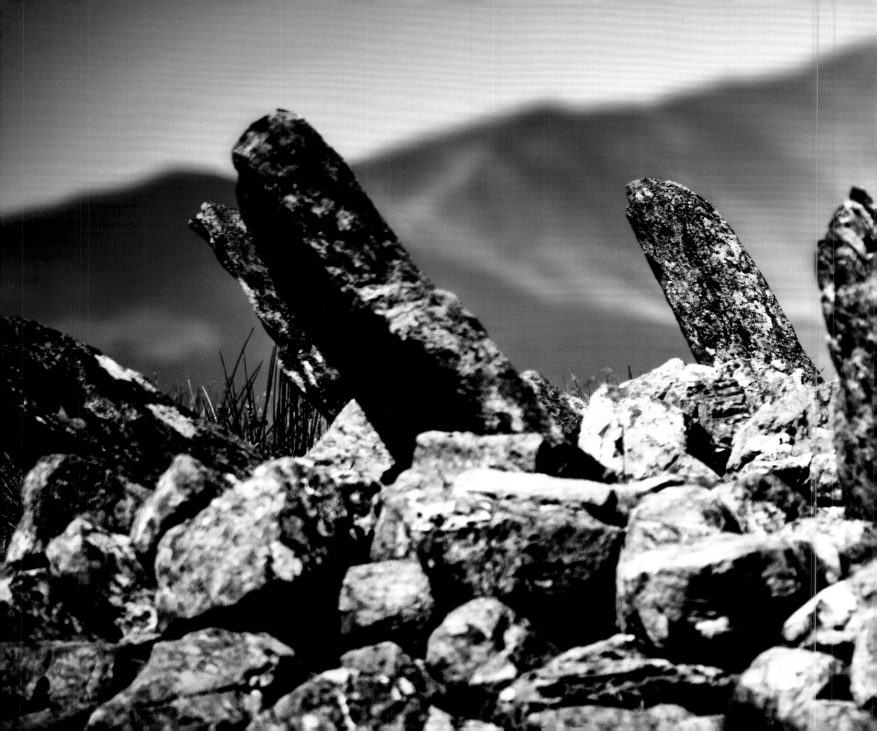

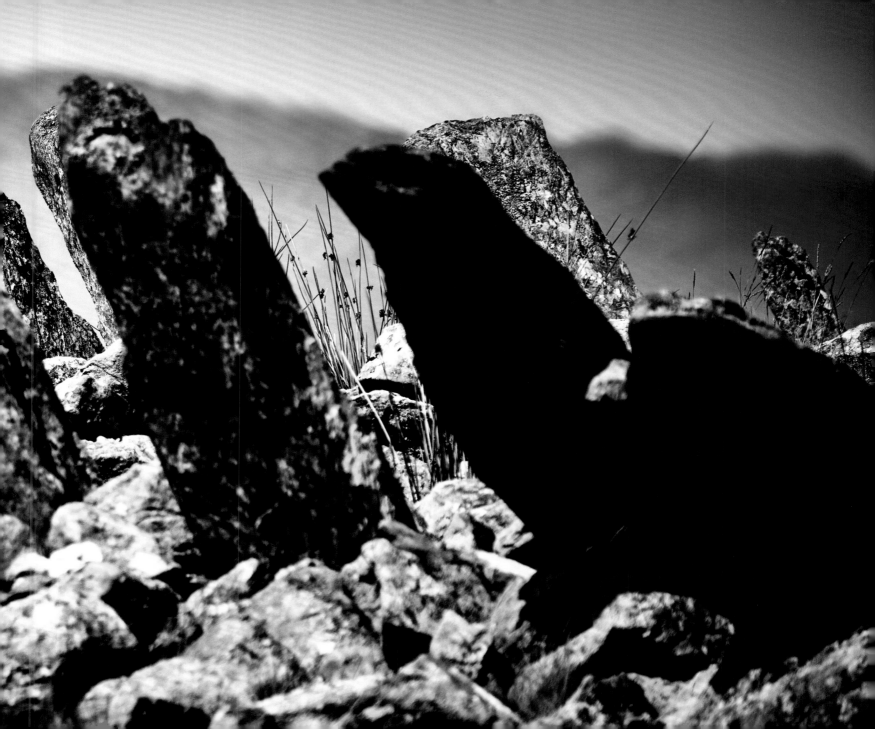

Mynegai i'r lluniau

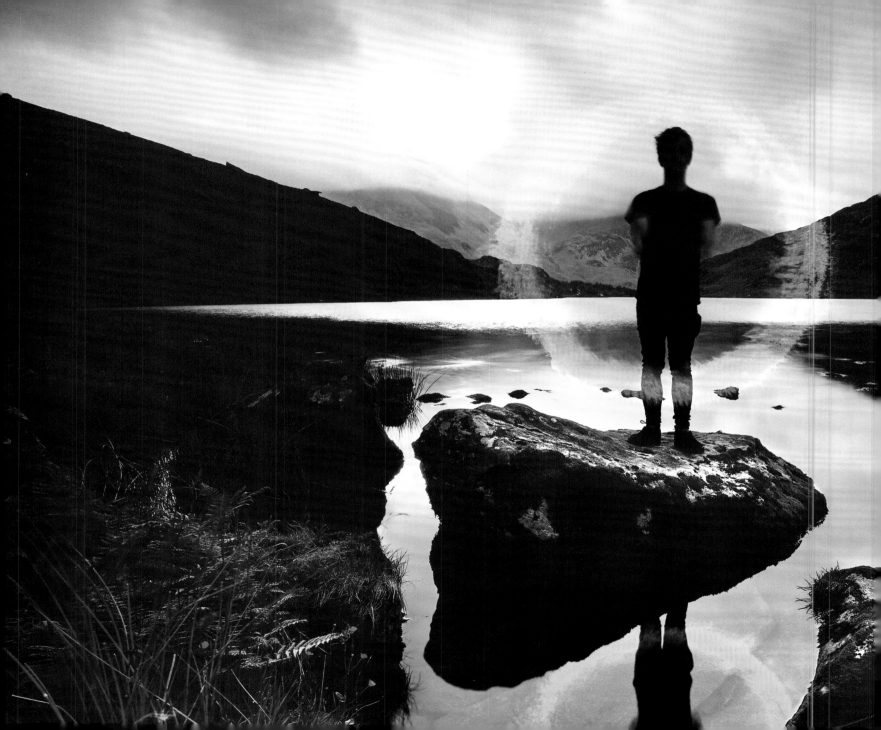

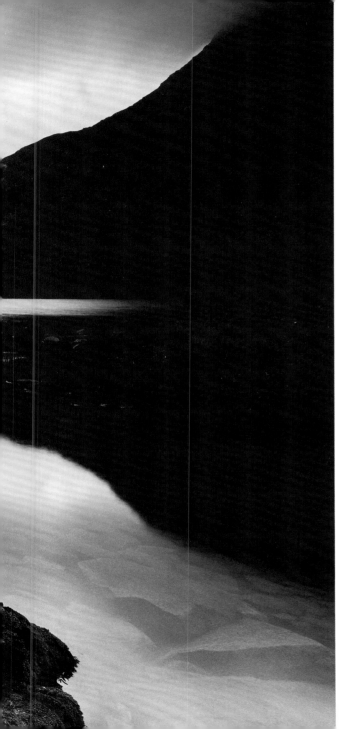

Ond bugeiliaid newydd sydd
Ar yr hen fynyddoedd hyn

Ceiriog